U0136684

木工DIY家具～
打造一輩子的好伙伴

親手打造木榫家具

監修 / Oak Village

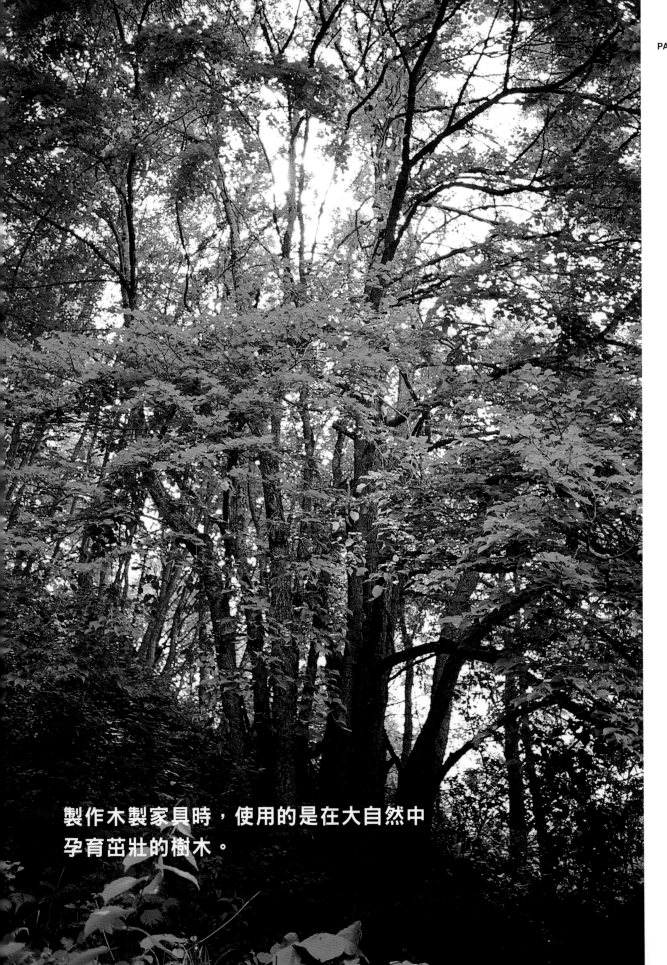

製作木製家具時，使用的是在大自然中
孕育茁壯的樹木。

從古至今，那些生長在新鮮自然、綠茵如氈的森林裡的「樹木」就被視為製作成人類各種生活用品的最佳材料，也是我們日常生活中不可或缺的重要素材。「木頭」具有溫暖的觸感、豐富的木紋，以及柔和的色調，而利用這個充滿魅力的素材所打造的家具，新品當然不在話下，經過長時間的使用後，還會變得愈來愈有味道，進而成為陪伴我們一輩子的好伙伴。由於這是我們耗費心思、一點一滴親手打造出來的家具，當然也會格外珍惜。相信各位一定希望能夠跟「一輩子的好伙伴」，世界上獨一無二只屬於自己的家具，永遠地生活下去。

製造足以使用一輩子的家具時，最重要的就是要有細膩的手工藝。木材與木材接合的結構既堅固又耐用，但工法相當複雜且困難度高，並不像鎖螺絲或上膠這麼簡單。正因木榫家具如此費時費工，所以稱得上堅固耐用到足以陪伴我們一輩子。不僅如此，木榫家具也具有獨特的魅力。所謂的手工藝，是以手做為工具，親手確認用鉋刀鉋出來的木質觸感，或嵌條敲打進去的感覺。用人類的雙手確認完成度時，製作出來的成品也就更能夠令使用者感到舒適。因此，想要親手打造木榫家具時，必須先培養手的敏感度。或許目前的技術還比不上專家，但只要多加磨鍊，也能漸漸掌握到每個環節應該有的感覺。

細膩的手工藝，打造出美侖美奐的家具。

製作、使用木工家具時，能夠享受木材的觸感與豐富的表情。

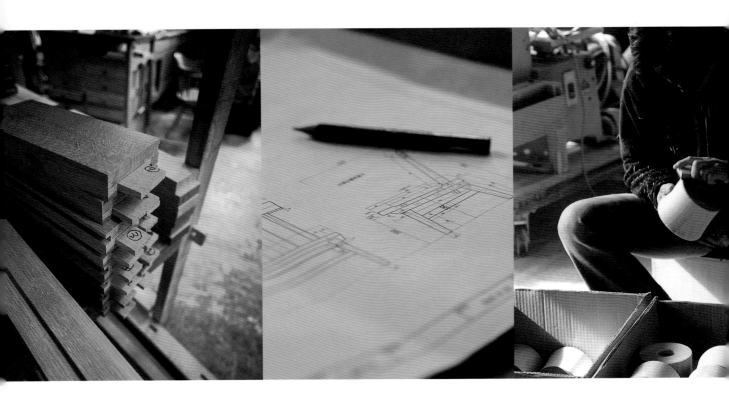

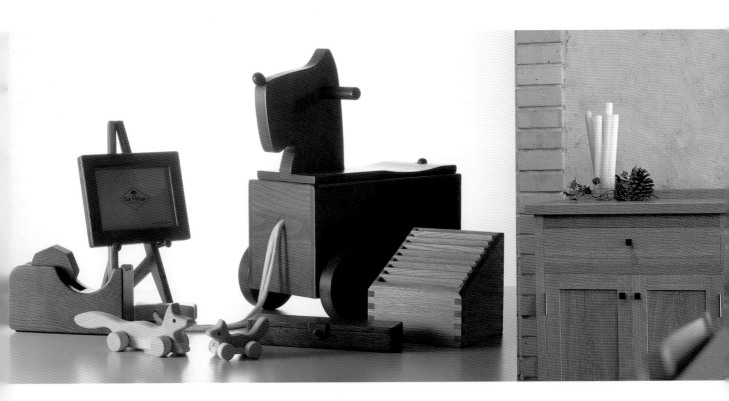

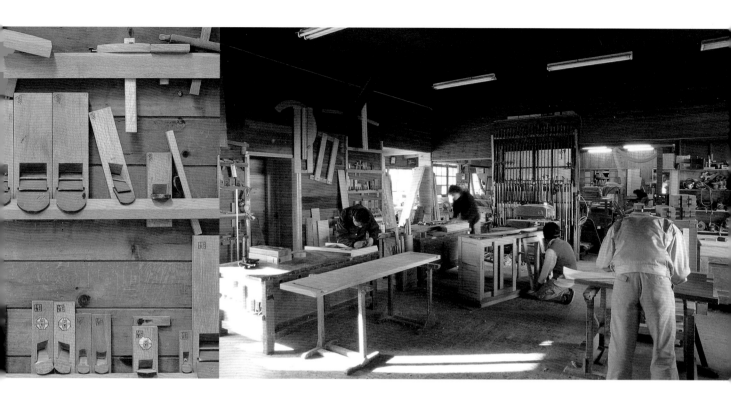

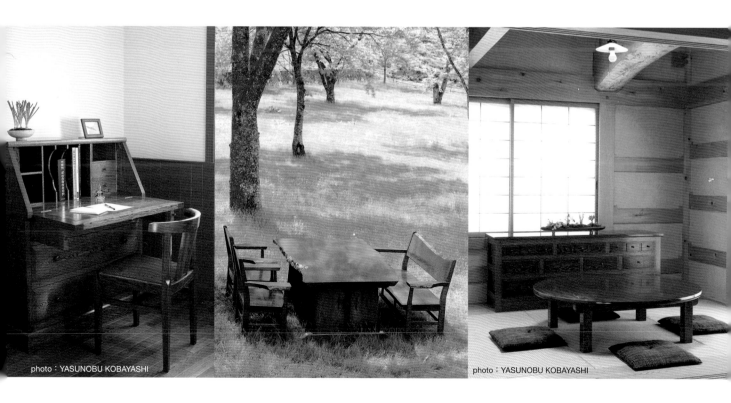

photo：YASUNOBU KOBAYASHI

photo：YASUNOBU KOBAYASHI

□圖面尺寸均為「mm」。

□由於原木材的特性，所以尺寸上可能產生歪斜或誤差，而且每根木材的紋路
　也各不相同，因此成品可能與書內的照片有所差異。

□書中會將各個木工小物、家具，依難易度標示出來，敬請參考。
　🧊：適合初學者且做法簡單　⬛：適合中級者　⬛：適合專業、技藝熟練者

CHAPTER

04:

學習木工技術

PAGE：67~91

CHAPTER

05:

熟知各種工具

PAGE：93~105

Oak Village

以飛驒山為據點的工藝集團。

1974年以稻本正氏為中心所創立，

秉持著「讓孕育百年的樹木，成為使用百年的物品」、

「從木碗到建築物」、

「一名孩子，一粒橡實」等座右銘，

用日本的樹木與精湛的工藝打造出各種木工作品，

並同時致力於建築、植林與造林的工作。

CHAPTER

01:

樹木與木製家具

一言以蔽之,木製家具會因木材的樹種而演繹出不同的氛圍。
打造木製家具所使用的木材種類繁多,
但本書所介紹的是從適合製作木製家具的闊葉樹之中,
挑選出幾樣具代表性的樹種。
或許很少人會將使用於家具上的木材,
與生長在森林中的樹木聯想在一起,
事實上,生長在大自然中的樹木,才是家具原本的樣貌。
因此,希望各位能夠重新看待樹木與木製家具間的關係。

櫟樹
（蒙古櫟）

櫟樹
殼斗科櫟屬
Quercus mongolica var.grosseserrata

櫟樹是日本雜木林中具代表性的樹木，生長地區從矮山至深山，分布區域也廣，從北海道至九州地區均有櫟樹的身影。各位應該對此樹並不陌生，因為櫟樹也是俗稱的橡樹。櫟樹的木材稱之為"日本的橡木"，在戰後被大量輸出至歐洲各國。櫟木材不但堅固，表情也豐富多變，製作成家具時效果非常好，經久耐用。尤其鋸成徑面板時的虎斑紋路，能夠將含在木髓線裡的樹脂層微亮的特殊紋路描繪出來，別有一番風味。不僅如此，依塗裝的方式，木材的感覺也會跟著改變，而這也是櫟木材的一大特點。上油時，木紋會變得較柔和，但上漆時，木紋就會變得較深且紋理清楚，也會造成厚重的印象。過去的人認為櫟木容易產生歪斜，所以不常做為家具使用，但由於近年來乾燥技術的發達，也就比較容易拿到不易歪斜的櫟木材。雖然配合木紋來加工並不容易，但做為家具材仍是非常棒的木材。因此，櫟木材除了被製作成椅子、桌子、櫥櫃之外，也使用於木工小物或建築物的內裝等，用途相當廣泛。

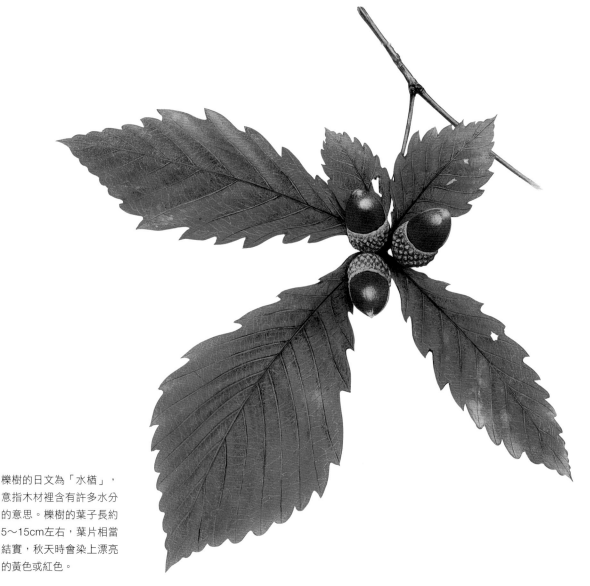

櫟樹的日文為「水楢」，意指木材裡含有許多水分的意思。櫟樹的葉子長約5～15cm左右，葉片相當結實，秋天時會染上漂亮的黃色或紅色。

□樹形

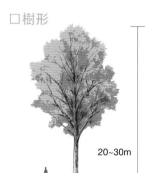

20~30m

樹形高大，高度達30m的落葉喬木。樹幹為灰褐色，且有縱向的粗切痕。

□木材

帶有些許粉紅的淡米黃色，屬於紋路細膩的木材。心材的部分是黃褐色，且寬度較窄。木肌較粗。由於導管的管孔較大，所以在木材的橫斷面會出現如火焰般的紋路。此外，由於木髓線很明顯，所以鋸成徑斷面時，會出現虎皮般的紋路。氣乾比重為0.68，算是稍重的木材。雖然進行加工或裁切時較困難，但還是能夠做成曲木的效果。除了家具或建築用之外，也被製作成洋酒的酒桶等木製器具。

弦斷面
淡色調中隱約看得見如火焰般連續的山型紋路，這就是櫟樹橫斷面的特徵。

木肌放大
放大後，虎斑的部分便突顯出來。將縱向的年輪紋路橫切時，會產生具有光澤的紋路，這也是櫟木材的一大特徵。

徑斷面
即使鋸成徑面板，木紋也不明顯，感覺很柔和，但到處都看得見虎斑的紋路。

上油後
上油後，紋路就會稍微浮現出來，變得很有味道。上漆後紋路會更加明顯。

□櫟木材製成的家具與木製小物

photo：YASUNOBU KOBAYASHI

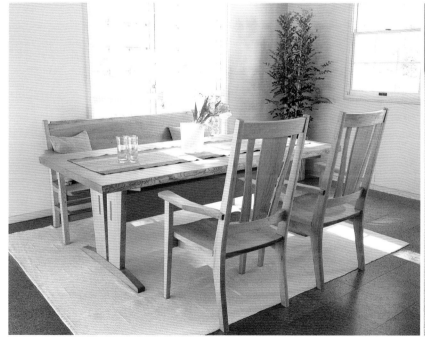

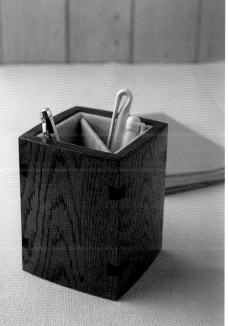

橡木標準規格的桌子
靠背坐椅

具有流暢且筆直線條的桌子，以及椅背的木紋左右對稱的靠背坐椅。這款桌椅非櫟木材不可，也是Oak Village的基本款作品。

木製立筒

將櫟木板塗上生漆的方式，製成的木製立筒。裁切時利用連續山型的紋路，牽引出櫟木材的動人魅力。黑色的蝴蝶鍵片（楔片）可做為裝飾用。此款立筒也可做為眼鏡筒或筆筒。

山毛櫸

殼斗科
山毛櫸屬
Fagus crenata

山毛櫸與欅樹同為日本溫帶森林中代表性的樹種。分布區域廣，從北海道南部至九州地區均有山毛櫸的身影。在「夏季葉綠、冬季葉落」的森林裡，生長在極相森林（極相森林：各種不同的植物隨季節變遷後，所到達的最後階段）裡的山毛櫸，能夠在廣大的面積上形成一片山毛櫸的純林。赫赫有名的白神山地的山毛櫸，也屬於世界遺產之一。山毛櫸是具保水能力的林地，秋季結的果實也能成為小動物或熊的飼料，因此，說山毛櫸象徵著豐富的大自然也不為過。由於山毛櫸材富含水分容易腐壞，所以過去不會將山毛櫸製作成家具或工具類，直到最近才開始將山毛櫸做為家具材來使用。不過，山毛櫸材的強度夠，直直向上生長的樹幹裡有很多的纖維，因此非常適合做成曲木的效果。目前，有許多人運用山毛櫸材的這種特性，設計出極具個性美的家具，尤其製作成椅子等家具均備受好評。山毛櫸材即使裁切也不會產生毛邊，對於製作成孩童可觸摸的家具或玩具，是不可多得的良材。柔和的色調以及木紋，也是山毛櫸材的一大特徵。

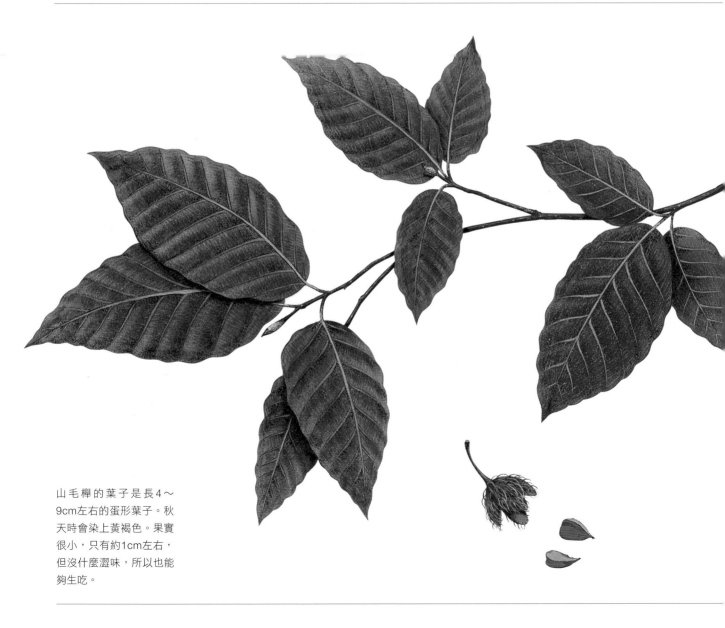

山毛櫸的葉子是長4～9cm左右的蛋形葉子。秋天時會染上黃褐色。果實很小，只有約1cm左右，但沒什麼澀味，所以也能夠生吃。

□樹形

20~30m

高度約20～30m的落葉喬木。色澤灰白且光滑的樹皮上附有地衣類植物，樹幹呈筆直生長，相當漂亮。

□木材

有白色、淡乳白色，以及帶有粉紅色的乳白色。山毛櫸材並無心材與邊材的差別，雖然整塊木材都是同一種色調，但有些木材會出現濃紅褐色的假心材的部分。鋸成徑斷面時與櫟木材同樣會出現虎斑的紋理。山毛櫸材的斑點又小又多，看起來如水珠般的斑點是此木材的一大特徵。氣乾比重為0.65。由於山毛櫸材不容易龜裂，且韌度很強，最適合做成曲木的效果。

弦斷面
年輪線不明顯，整體給人沉穩的印象。木肌細膩，且不會起毛邊。

徑斷面
鋸成徑面板後，會出點一點一點的斑點。斑點小數量又多，是山毛櫸材的特色。

木肌放大
斑點的部分變得明顯。由於斑點屬於樹脂層，所以具有微亮的光澤。依不同的光線照射，外觀也會產生變化，為山毛櫸材的一大特徵。

上油後
上油後木紋就會稍微浮現出來。由於山毛櫸材不適合上漆，所以大都只上油即可。

□山毛櫸材製成的家具與木製小物

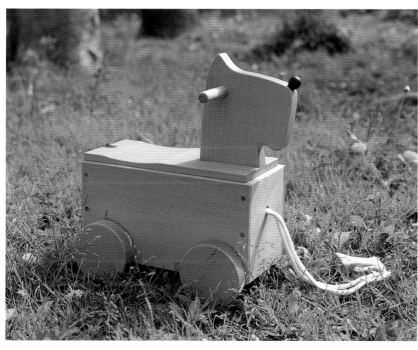

附滾輪的箱子
附滾輪的小狗玩具車，裡頭裝入約10種不同樹種的原木積木，供孩童玩耍。上油後會產生柔和的木紋，也是山毛櫸材特有的風貌。由於韌度強，所以滾輪的部分也可用山毛櫸材來製作。

兔寶寶椅
孩童專用的椅子是可愛的兔寶寶形狀，讓小朋友也能坐得開心。此外，也有附扶手的椅子。山毛櫸的木肌觸感溫和，感覺相當溫暖。

七葉樹
（日本七葉樹）

七葉樹
無患子科七葉樹屬
Aesculus turbinate

日本七葉樹生長在深山的溪流沿岸等環境較潮濕的地方，屬落葉喬木。分布區域廣，從北海道南部至九州地區均有日本七葉樹的身影。日本七葉樹的葉子特徵是張開的手掌形狀，一入秋季就會染上漂亮的黃色，因此在山林中相當引人注目。日本七葉樹的果實很大顆，由於果實內含皂素（saponin）與丹寧酸（tannin），所以不可生食，但以前的人會將果實放上一段時間去除澀味後，做成七葉樹餅。日本七葉樹材的木肌相當細膩平滑，且顏色也白得很漂亮，所以在日本飛驒地方會將皮膚白皙的美女形容成「具有七葉樹般白皙的肌膚」。剛被裁切下來的木頭擁有全白的色澤，過了一段時間後，就會變成淡乳白色。鋸成徑斷面後，就會出現漣漪般的波紋紋路，如絹絲般的光澤相當美麗動人。七葉樹材的加工簡單，不易產生裂痕，因此從以前就常被製成碗、盆或盤子等器具。尤其器具上漆後的質地感覺相當古色古香。七葉樹材可做為建築物的內部結構材，譬如說將典雅的木材製作成天花板、地板或大門，也是相當別出心裁的設計。

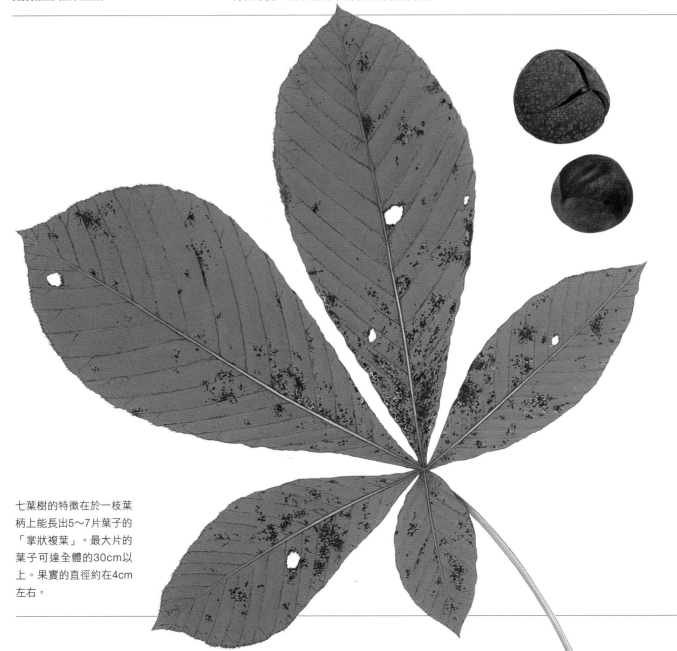

七葉樹的特徵在於一枝葉柄上能長出5～7片葉子的「掌狀複葉」。最大片的葉子可達全體的30cm以上。果實的直徑約在4cm左右。

□ 樹形

20~30m

高度約30m的落葉喬木。樹皮呈暗灰色～黑褐色。成為老齡木時，會出現雲紋般的紋路。

□ 木材

白～淡白黃色，且帶有粉紅的黃白色調，屬於質地細膩的木材。年輪不明顯，且心材與邊材的差異也不大。木肌具有如絹絲般美麗的光澤，木紋的表情也相當豐富，像是波紋狀的木紋、皺摺般的木紋，或斑紋等等。七葉樹材的質地很軟，所以易於加工，但耐久性與保存性都稍嫌不足。然而，由於七葉樹材易於加工且紋路、色澤都很漂亮，因此從以前就常被製成日常生活上的各種雜貨，是相當受歡迎的木材。氣乾比重為0.52，重量中等。

弦斷面

木材整體的質地均勻，所以年輪紋路並不明顯。木肌細緻又平滑，顏色接近全白。

徑斷面

鋸成徑斷面後，樹脂層就會變成木紋的紋路，並具有光澤。如連續波紋般的紋樣以及光澤，是日本七葉樹材的特徵。

木肌放大

出現在徑面材裡，如漣漪般的波紋紋路。反射光線時，會出現一閃一閃的光澤，相當漂亮。

上油後

上油後，可將七葉樹材特有的白色絹絲般的木肌展現出來。若想突顯木紋時，上漆後木紋就會變成金色。

□ 七葉樹材製成的家具與木製小物

photo：YASUNOBU KOBAYASHI

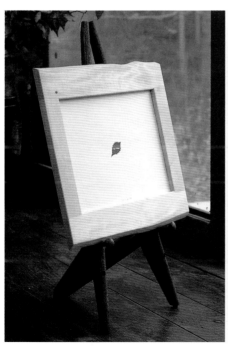

木邊相框

使用七葉樹木邊的相框。將如絹絲般具有光澤的木紋木材，用榫接的方式製作而成的小物。利用野生木頭凹凸不平的特性，創造出一件很有味道的作品。

和風碗

在七葉樹木的器具裡上黑漆與紅漆，完成一件和風味道的作品。使用一段時間後，木紋便會慢慢浮出表面。中間那只直徑為36cm的碗，是將大棵的七葉樹挖鑿而成。

欅樹

欅樹　榆科欅樹屬
Zelkova serrata

欅樹是行道樹或公園裡常種植的樹種，屬於較為人所知的樹木。生長地區為山中稍具濕氣的河川邊。入秋後葉子會轉為褐色的楓葉，且掃帚狀的樹形也極具魅力。欅木材從以前就被做為建築用材，加上堅固且耐朽力強的性質，也常用於寺廟、神社相關的建築物上。目前家中，像是玄關的橫框或床框等，講究外觀又要求耐磨性高的部分，就常使用欅木材。在木紋方面，沿著年輪排列的粗導管，呈現出花紋狀的紋路，相當漂亮。上漆後，木紋就會變得非常明顯。欅木材除做為建築用材之外，也常用於和式家具、道具、器皿等，用途非常廣。

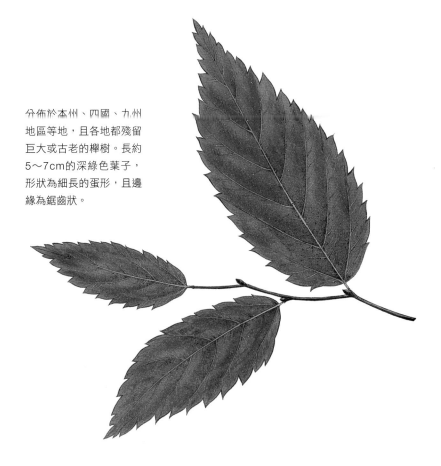

分佈於本州、四國、九州地區等地，且各地都殘留巨大或古老的欅樹。長約5～7cm的深綠色葉子，形狀為細長的蛋形，且邊緣為鋸齒狀。

□ 樹形

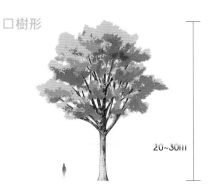

20～30m

高20～30m的落葉喬木。掃帚形的樹形是欅樹的一大特徵。樹皮是灰白色，且呈鱗片狀剝落。

□ 木材

心材是黃褐色～黃紅褐色。邊材是淡黃褐色，很容易分辨。年輪及導管也很清楚，呈現具特色的斜紋紋路。欅木材具有光澤，堅固且韌性強，但也易於加工。心材的耐朽力高且耐濕氣。氣乾比重為0.69。屬於不易歪斜跟刮傷的好木材。

弦斷面 ①
欅木鋸成弦斷面後，便會出現欅木特有的紋路，也就是年輪與導管非常清楚。

弦斷面 ②
這張也是弦斷面。心材與邊材的顏色區分得很明顯，這也是欅木材的特徵。

木肌放大
在年輪間，看得見一列列導管的管孔，形成特殊的斜紋紋路。

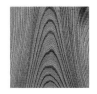

上油後
只要上油，紋路就會變得很清晰。上漆後，紋路會變得更加清楚明顯。

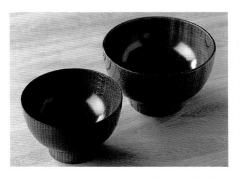

□ 欅木材製成的木製小物

和風碗
將欅木特有的力道突顯出來的漂亮木紋，用上生漆的方式來做修飾，就會變成一件與眾不同的作品。由於欅木材較重，所以拿取時並不會太輕，感覺很厚實。

 欅樹 桂樹

桂樹

桂樹　樟科樟屬
Cercidiphyllum japonicum

帶枝幹的圓心形葉子，彷彿能夠隨風飄動般，屬於落葉喬木。生長於山地的沼澤邊，分佈區域為北海道至九州地區。秋天時葉子會染上黃色，相當漂亮，且乾燥後的葉片發散發出香甜的馨香。將葉子搗成粉末後，能夠製造成沉香，也有沉香樹或香樹之稱。桂木材質地相當細膩，適合製作精緻的工藝品，所以常用於佛像之類的雕刻作品。易加工且木紋清晰，歪斜的情形也很少。可製作成木模子、將棋盤、盆、木箱或木塊拼花工藝等，用途廣泛。由於桂木材不易歪斜，所以也適用於製成家具類的抽屜底板以及側板。

□樹形

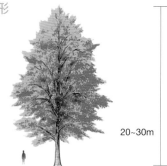

20~30m

高約30m的落葉喬木。樹皮是暗灰褐色～黑褐色，有縱向且切痕較淺的紋路。

□木材

心材為褐色，邊材為黃白色～帶點綠色的黃色。每棵樹在色調上都有很大的差異。木材表面有些許的光澤。氣乾比重為0.50，與蒙古櫟、欅樹相比，重量較輕。屬於質地較軟的木材，耐朽力也不高，但很容易進行加工。質地均勻不易歪斜，適合製造精緻的工藝品。

弦斷面
雖然年輪很清楚，但木紋感覺很沉穩。心材與邊材的顏色區分得很明顯。

徑斷面
鋸成徑斷面後，更有厚實沉穩的感覺。木肌線條也很細。

木肌放大
由於導管管孔小，且零星分散各處，所以不會產生特殊的紋路，感覺相當素雅。

上油後
木材原本就帶有光澤，上油後光澤更亮且更漂亮。

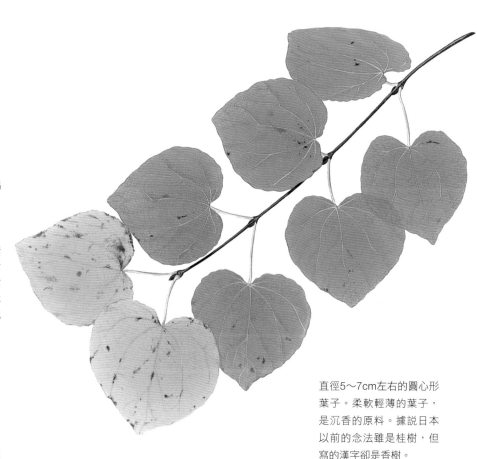

直徑5～7cm左右的圓心形葉子。柔軟輕薄的葉子，是沉香的原料。據說日本以前的念法雖是桂樹，但寫的漢字卻是香樹。

□桂木材製成木製小物

木盤
將可愛的心型桂樹葉，設計成木盤的作品。製作這類作品的重點在於挑選左右對稱的木紋。觸感舒適、重量又輕，使用起來相當方便。

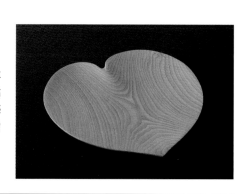

厚朴樹

厚朴　木蘭科木蘭屬
Mongolia obovata

以朴葉味噌遠近馳名的厚朴樹，擁有喬木類特有的又長又直的樹幹，枝頭生長著大片的葉子。分佈區域為北海道至九州地區。厚朴樹的葉子最大可達長40cm、寬20cm，所以從遠處看也能看得很清楚。初夏時，厚朴樹會開出直徑15cm左右，且散發出馨香的大白花。帶有綠色的厚朴材是此木材的一大特徵，尤其心材的綠色更深。質地柔軟，是易於加工的木材，且不易歪斜，所以適合製作成木魚、將棋、木屐與刀鞘等，用途廣泛。在家具方面，與桂樹相同，常被製造成抽屜的底板與側板。

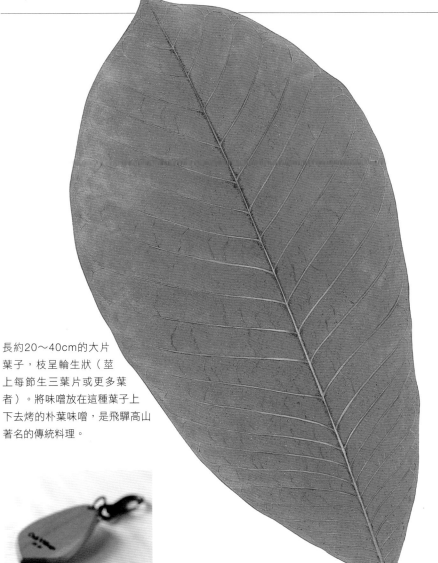

長約20～40cm的大片葉子，枝呈輪生狀（莖上每節生三葉片或更多葉者）。將味噌放在這種葉子上下去烤的朴葉味噌，是飛驒高山著名的傳統料理。

□ 樹形

20~30m

高度可達30m左右的落葉喬木。灰白色的樹幹筆直向上伸長，樹頂連著枝幹。

□ 木材

在各式的木材中，少數帶有綠色的木材，是厚朴木材的一大特徵。心材是暗灰綠色，邊材是灰白色，因此心材與邊材的區分很明顯。木肌很細膩，年輪也清楚可見。氣乾比重為0.49，與桂樹幾乎相同。質地柔軟也易於加工，但耐朽力稍嫌不足。

弦斷面
看得見中心部分的心材，兩側是邊材。心材與邊材區分很明顯，為其特徵。

徑斷面
鋸成徑斷面時也看得見年輪，但由於顏色的對比很強烈，所以即使鋸成徑斷面，感覺也與弦斷面類似。

木肌放大
木肌相當細，所以幾乎看不見導管的管孔，屬於質感沉穩又厚實的木材。

上油後
上油後雖然年輪變得較明顯，但也不會產生較大的改變。

□ 厚朴木材製成的木製小物

鑰匙圈
用厚朴樹的剩料所製成的鑰匙圈。獨特的灰綠色，感覺相當沉穩。這款鑰匙圈是Oak Village的人氣小物，屬於葉子系列的作品之一。

栓木
（刺楸）

栓木　五加科刺楸屬
Kalopanax pictus

栓木是木材的名字，植物名為刺楸。分佈區域為北海道至九州地區。葉子的形狀為直徑20～25cm左右的大型楓葉狀，入秋後就會變成薄而通透的紅葉，是刺楸的一大特徵。枝幹上長有又粗又尖銳的刺，而春天所長出的嫩芽也被做成山菜食用。木材的木紋跟櫸木材很像，所以也有假櫸木材之稱，但栓木材的質地較軟，重量也較輕，帶有白色的木材，給人穩重的印象。有時也會出現如波浪般的皺摺感的木紋。由於栓木材的木紋很漂亮，加上重量又輕，所以常被加工為合板。除建築內部結構材或建材之外，也被製作成家具、樂器、盆子、器皿等，用途相當廣泛。

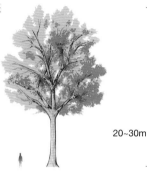

20~30m

高約20m。大棵的樹甚至高達30m。樹皮是灰褐色～黑褐色，有縱向的深切痕。

□木材

心材為淡灰褐色～黃褐色，邊材為淡黃白色。年輪的紋路很明顯，導管的管孔也很大，所以也看得很清楚。由於管孔很多而產生波浪及斜線紋路，因此也出現如櫸樹般特殊的斜紋紋路。木肌雖粗，卻有著漂亮且有趣的木紋。氣乾比重為0.52，比櫸樹稍低且較輕。

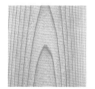

弦斷面
栓木材的顏色雖較白，但看得出來這清楚可見的年輪跟櫸木的很相似。

徑斷面
鋸成徑斷面時，常會出現許多有趣的木紋。到處都出現流口水般的紋路。

木肌放大
栓木材的特徵就是導管的管孔非常大，而且大量地並排在一起，形成一種特殊的紋路。

上油後
上油後栓木材特殊的紋路變得更為明顯。上漆後便能強調出木紋的紋路。

宛如八角金盤般大片的葉子。雖然形狀很像楓葉，但卻不是楓葉科，比較傾向八角金盤類或楤木類的葉子。

□栓木材製成的家具

和式矮桌
使用栓木原木板製成的和式矮桌。上漆後，美麗的木紋便會浮現出來，顏色也會變得較沉穩，成為厚重又具存在感的家具。

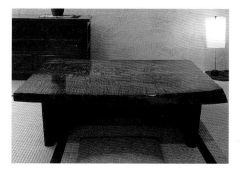

板栗

板栗　山毛櫸科栗屬
Castanea crenata

秋天之味的板栗，長有美味的栗子果實。分佈區域為北海道至九州地區。除生長在山野之外，也能靠人工進行栽培。從繩文時代果實便已經被人類所食用，所以板栗算是很早被運用的樹木。栗材相當優秀，耐水性強且也不易受蟲害，從古時候便常將栗材做為建築物的基台。過去也常做為鐵道的枕木。

栗材不只質地強韌，木紋也很有個性，因此很適合製作成桌子、椅子或衣櫥等家具。不過，由於近年來栗材成為高級木材，所以也常製作成精緻的工藝作品。板栗的樹皮也能抽取出染料用的單寧酸，因此板栗屬於果實、樹木、樹皮均有利用價值的植物。

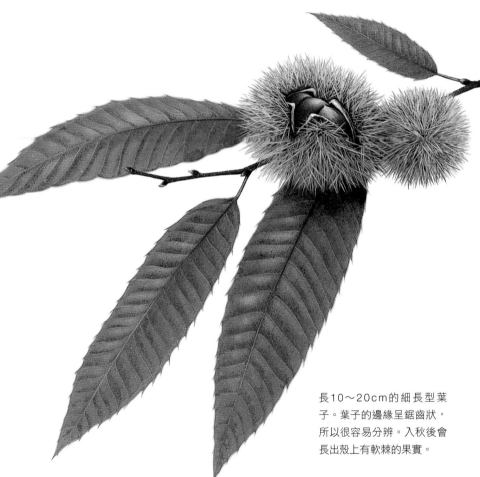

長10～20cm的細長型葉子。葉子的邊緣呈鋸齒狀，所以很容易分辨。入秋後會長出殼上有軟棘的果實。

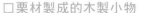

□ 樹形

16m

高15m左右的落葉中喬木。樹皮是灰色～黑褐色，有縱向不規則的切痕。

□ 木材

心材是褐色，邊材是帶有灰白色的茶褐色，所以很容易分辨。年輪很清楚且導管的管孔很大，因此產生清晰可見的木紋。木肌很粗，整體為粗獷且力道感強的木材。氣乾比重為0.60。耐朽力相當高，且也耐濕氣。加工雖不容易，但歪斜的情形卻很少。

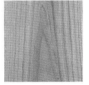

弦斷面
年輪既粗且清晰，心材與邊材易於區分也是栗材的一大特徵。

徑斷面
鋸成徑斷面時，會產生較沉穩的感覺，但年輪的紋路仍清晰可見。

木肌放大
一條條又寬又粗的年輪，管孔也很大，所以也能清楚可見。感覺粗獷且力道感強的木紋。

上油後
上油後，木紋會變得很清楚。上漆後會產生厚重的感覺。

□ 栗材製成的木製小物

栗材製成的座鐘
上生漆的座鐘，能將栗材力道感強的木紋牽引出來。年輪部分的顏色很深，清楚地浮現在木材上。裁切木頭時只要多費點心思，便能產生有趣的紋路。

photo：YASUNOBU KOBAYASHI

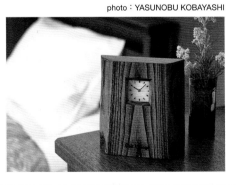

 板栗　　梧桐

梧桐

梧桐　梧桐科梧桐屬
Poulownia tomentosa

以桐木衣櫥聞名的梧桐，古時候為了娶媳婦要製作衣櫥時，常在庭院或田地種植梧桐樹，在村落裡也常見到梧桐樹。分佈區域為北海道至九州地區。生長的速度快，葉子約有20～30m，相當大片。初夏時會大量開出面朝上的紫色花穗，十分引人注目。桐木材是個很輕的木材，只有櫸樹或櫸樹1/3的重量。具吸濕性，吸收水分後，木材也不會膨脹，濕氣也不會傳到木材內部。桐木材的特色是熱傳導率小，也不容易燃燒，從以前就被製成收納衣服或貴重物品的衣櫥。做為木屐、琴以及琵琶用的木材，也相當有名。

□ 樹形

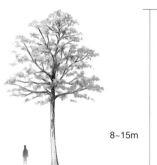

8~15m

中國原產的落葉喬木。高約15m。樹皮是灰白色且有淺的切痕。

□ 木材

淡紅白色，幾乎接近白色。年輪清晰可見，木肌雖粗但具有光澤。桐木材的特色是很輕，氣乾比重為0.30，是日本木材中最輕的木材。質地軟且脆弱，但易於加工。接著加工也很容易，且不易產生歪斜或裂痕，所以適合製作成衣櫥或木箱。

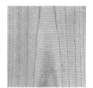

弦斷面
無心材與邊材之分，整體色澤均勻。由於木紋通過弦斷面，所以年輪清晰可見。

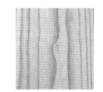

徑斷面
鋸成徑斷面時，看得出導管的管孔微微發亮，整片木肌均帶有光澤。

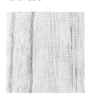

木肌放大
木肌雖粗，但砂磨後就會產生光澤。可用石灰來磨，再上一層蠟的特殊方法來修飾。

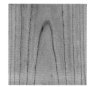

上油後
上油後，整塊木材的色澤就會變深，但木紋感覺卻沒什麼改變。

葉子的表面與背面都長有細毛，尤其背面的細毛又濃又密，所以看起來很像灰色。花蕾會在前一年的秋天，葉落之前生長出來。

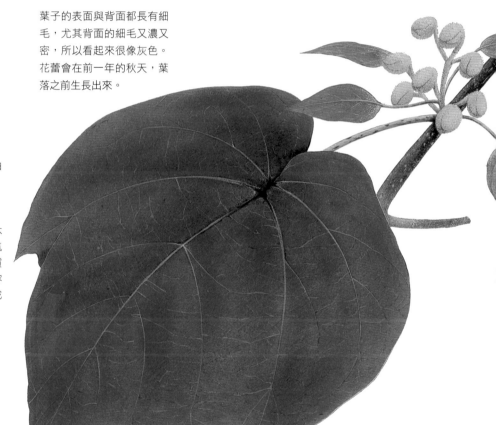

□ 桐木材製成的木製小物

桐木木屐
使用桐木材製成的著名木製小物，除了桐木衣櫥外，還有這個桐木木屐。由於桐木材非常輕，所以不會造成腳的負擔，走起路來也很輕鬆。且吸濕性高，即使流腳汗也不會覺得悶，相當清爽舒適。

如何選擇一輩子的家具 **1**

如何分辨原木材

既然要打造可使用一輩子的家具，便必須培養能夠挑選出良材的慧眼。分辨可長年使用的家具時有幾項值得注意的重點，以下先為各位介紹素材的部分。

談到木製家具時，各位首先想到的是什麼樣的材料呢？想必應該是將又粗又圓的樹木鋸成木板，也就是以真正的木頭鋸成的原木材。然而，在我們的生活周遭卻充斥著許多以假亂真的偽木材。在過去，日本種植了許多豐富的樹種，人們可將那些樹木砍伐下來後製作成木材。然而，如今能夠定期砍伐並供給的只有杉木或檜木之類的樹木，但是這些樹木只適合做為房子的樑柱，不適合做為家具的素材。適合製作成家具的是堅固耐用，且木紋或木肌表情豐富又漂亮的闊葉樹大徑木，但目前已經很難獲得這些樹木。

因此，世面上才會創造出乍看之下跟真正的原木如出一轍，但其實是假的厚木板。將原本做為建築用材的合板（將一片片的薄板黏合而成的木板）表面，黏上鋸成薄片且木紋漂亮的原木板，表面看起來就跟真正的原木材一模一樣。由於這類的木板便宜且能夠大量製造，造成爆炸式的普及，此外，為了降低成本，也出現表面貼上印刷木紋的合板，也就是波麗板。這些合板的優點是不易歪斜，但由於內部是以接著劑黏合固定，所以這些稱不上是木頭的板材，不比原木材堅固耐用。此外，若表面刮傷或髒污，也無法用砂磨等方式來修補表面。若是真正的原本材，經過砂磨、削切的方式，就會變得如新品般煥然一新。此外，使用的時間愈久，觸感愈好，也是原木材特有的過人之處。古董家具幾乎都是由原木材製成，這也正是原木材經久耐用的最佳證明。

既然要選擇一輩子的家具，就要選擇原木材。無論是木材或人都不能只看表面，內在也很重要哦！

| □原木板 | □木皮板 | □波麗板 |

分辨原木板的重點在於表面的木紋與木材切口是否自然地銜接在一起。此外，由於大塊的面板價格不斐，所以大都是先裁切下來後，再以拼接的方式組成。如果面板沒有裁切的痕跡且價格又便宜的話，便有可能是合板。

將非常薄的板材，貼在合板的表面上。表面幾乎與原木板無異，但內部卻是合板，所以為了隱藏這部分，側面也常會貼上木皮板。其特徵是表面的木紋與側面的木紋不銜接。

合板的表面貼上印刷的木紋，仔細一看就能分辨得出來。反射光線時的感覺與木材不同，感覺很光滑。不過最近有些波麗板的質感，可以做得跟真的木板一模一樣。所以如果木紋太過整齊漂亮，就有可能是波麗板，因此必須仔細地確認才行。

CHAPTER

02:

製作木製小物

如果對木工有興趣的話,可從木製小物開始著手,
像是奶油刀、碗、杯墊等作品。
試著用木頭打造出日常生活中經常使用的小東西。
溫暖的觸感以及色調,肯定能夠放鬆心情,使內心平靜下來。
本書將為各位介紹,
從簡單的木製小物到專業級木榫家具的製作方法。
初學者一開始可以按照書上的尺寸練習,熟悉之後再加以變化設計。

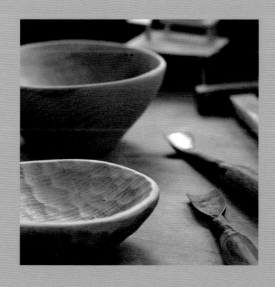

適合初學者的木製小物

奶油刀

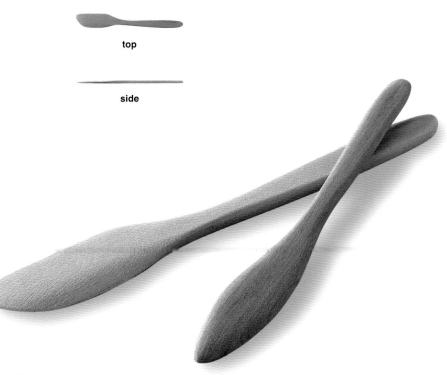

top

side

使用小塊的木板以及簡單的手工具即可完成的奶油刀，特別推薦給即將嘗試DIY木工的初學者。先用鋸子與平口鑿鋸出大致的雛形後，再用小刀削切喜歡的形狀。做法相當簡單，只要利用空餘的時間即可製作完成。此外，只要更換不同的樹種，就能享受木紋、色調與質感等各種不同的變化。嘗試用不同種類的木頭來製作，也別有一番樂趣。由於這是會直接放入口中的器具，所以塗裝時要用生漆、腰果漆或熱桐油等植物性的塗料。

□ 設計圖

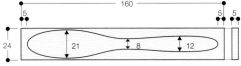

□ 使用木材

樹種	尺寸	數量
依個人喜好	5×24×160mm（參考值，可依喜好改變）	1

□ 使用工具

鋸子、小刀、平口鑿子、固定夾、砂紙

□ 做法

1：用鉛筆在板材上畫出奶油刀的形狀，接著用固定夾將板材固定在工作台上，再沿著墨線，用鋸子鋸出大致的形狀。

2：將鋸不掉的曲線部分用平口鑿或鋸子作修飾。接著再用小刀削切，必須在離墨線2mm左右的外側位置削切。

3：接著用手拿著板材，再用刀子貼著墨線裁切。這時先不要削掉角的部分，而是將刀子垂直於板材，沿著形狀來削切。

4：磨邊，製作奶油刀的刀刃。在製作成刀刃的木材側面，約一半厚度的地方畫上墨線，做為記號。以留下墨線的程度，用刀子將表面與背面削切。

5：刀刃的磨邊完成後，也需將把手處的角修圓，以利握取。

6：用150號砂紙砂磨整支奶油刀，再塗上植物性塗料或生漆。

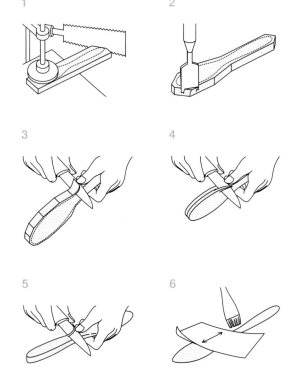

直接運用板材的魅力

木邊杯墊

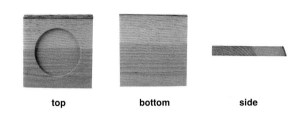

top　　**bottom**　　**side**

如果發現有木邊（樹皮）的板材時，一定要嘗試的作品就是杯墊。做法相當簡單，只要將板材的正中央挖成圓形即可。由於這種板材可從正面看到樹皮的紋路，因此能夠演繹出自然且溫暖的氛圍。當然，不一定非用有木邊的板材不可，只要依木紋特性來裁切木材，或利用塗裝使木紋突顯出來，也能成為一件很有味道的木製作品。挖板材時可使用修邊機，但為使尺寸挖得正確，必須要事先製作型板。先將型板放在板材上，再用修邊機沿著型板裁切。只要使用型板，無論有多少片板材，也能輕輕鬆鬆裁切成同樣的形狀。

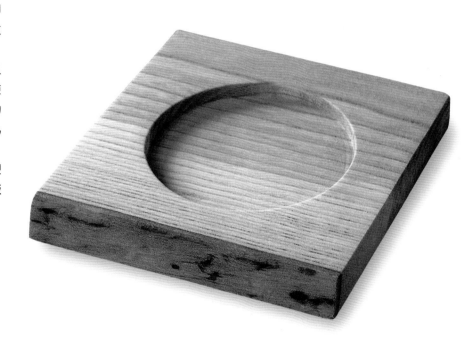

□設計圖

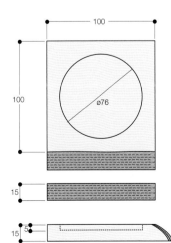

ø76

100

100

15

15　5

□使用木材

樹種	尺寸	數量
栓木（木邊）	15×100×100mm（邊緣部分除外）	1

□使用工具

修邊機、用夾板等材料製成的型板、砂紙

□做法

1：在修邊機上裝上6mm的鉋花直刀，以及型版。

2：先用修邊機製作出加工用的型板。將4mm厚的夾板裁切成杯墊的大小。接著再挖出讓修邊機的樣規靠著的圓形型版。首先先用剩料試作看看，量測實際裁切的部分與樣規貼合處的差距。量出來的差距是4mm，為了將杯墊的圓形部分裁切成直徑76mm，型板就必須裁切成直徑84mm（因為是圓形，所以是76mm+4mm+4mm）。

3：用剩料做成木條黏在製作好的型板上，再放到杯墊的木材上，接著再用雙面膠固定住以防鬆動。

4：為了挖出5mm的深度，調整修邊機木工銑刀的深度後，再沿著型板裁切，挖出杯墊的圓形。最後再用砂紙砂磨整個杯墊，並進行塗裝。

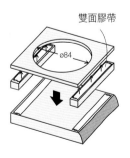

雙面膠帶

ø84

樸素的手工藝品才有的特殊風味

用鑿子手鑿的木碗

看起來製作困難的碗，其實不需要特殊的工具，也可徒手完成。只需用圓鑿將大塊的木頭進行挖鑿即可輕鬆完成。不過，若是完全乾燥的木材，質地較硬且不容易挖鑿，所以請用接近生材（最好用尚未完全乾燥）的板材來製作。但是，若弄錯生材表面與背面時，乾燥後容易產生裂痕，所以這時一定要讓木頭的背面朝上。書中作品使用的是質地柔軟且易於挖鑿的厚朴。為了打造手工藝製品的特殊風味，可以故意留下挖鑿的痕跡，或用鉋刀將表面鉋平滑。

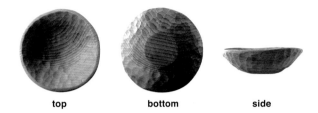

top　　　bottom　　　side

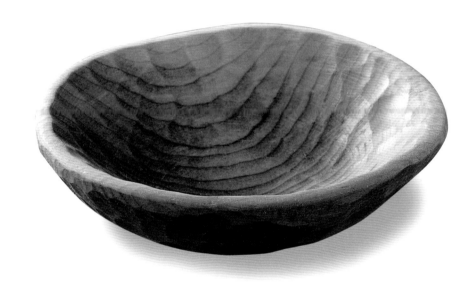

□設計圖

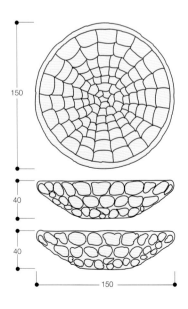

150

40

40

150

□使用木材

樹種	尺寸	數量
厚朴（尚未完全乾燥的板材）	40×150×150mm	1

□使用工具

圓口鑿

□做法

1：由於使用的是易於裁切，接近生材的板材，所以需預先備妥已鋸成徑面板的板材。大小可依喜好做變更。

2：將木頭的背面朝上，用圓口鑿從正中央開始挖鑿。由於使用的是生材，所以乾燥後容易收縮。若弄錯木頭的表面與背面時，乾燥後有可能會產生裂痕，因此必須仔細分辨出木頭的表面與背面。

3：將碗的內側線條挖鑿至需要的深度後，再翻過來挖鑿外側的部分。必須依照碗的形狀挖鑿圓形。為了展現手工雕刻特有的力道，修飾時可故意留下圓口鑿挖鑿的痕跡。最後再上植物性的塗料。

樹皮呈現出的自然風格

木邊相框

　　將Oak Village商品中最受歡迎的木邊相框，改造成適合初學者製作的作品。這款相框並不是用榫接的方式，而是先準備一塊大的板材，再用修邊機將中心的部分挖空。與杯墊一樣，需要先製作型板，但為了裝入玻璃板與背板，必須在相框的框內製作出高低差，因此需製作二個不同尺寸的型板，換言之，表面的型板需銑削得比背面型板小一點。書中使用的是木紋明顯的栓木材。為防止之後相框產生歪斜的情形，最好以目視選出接近徑面板的板材。

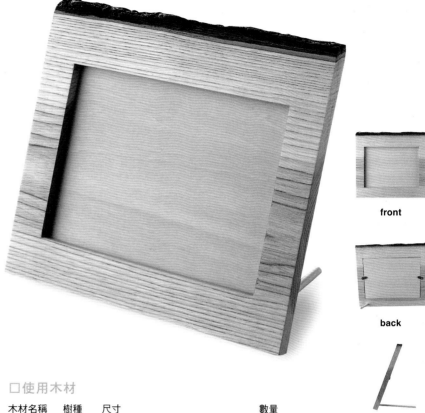

front

back

side

□設計圖

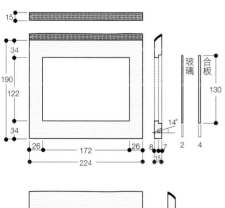

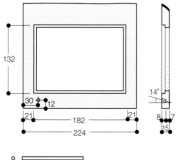

□使用木材

木材名稱	樹種	尺寸	數量
相框	刺楸	15×190×224mm（邊緣部分除外）	1
背板	合板	4×132×182mm	

直徑6×長120mm的圓棍、2×132×182mm的玻璃板、固定背板用的零件

□使用工具

修邊刀、用夾板等材料製成的型板、電鑽、螺絲起子、砂紙

□做法

1：在修邊機上裝上6mm的鉋花直刀，以及樣規。

2：用修邊機製作出加工用的型板。先將4mm厚的夾板2片，裁切成與裁切下來的木材相同的大小。首先先用剩料試做看看，測量樣規貼合處與實際裁切部分的差距。由於夾板是4mm，所以要將其中一片板材的中央部分挖成130×180mm，另一片挖140×190mm。再用剩料製成木條黏在型板上。

3：將板材的表面朝上，再將裁切成130×180mm的型板放上去，並用雙面膠帶固定。為了挖超過8mm的深度，調整修邊機的銑刀深度後，再沿著型板裁切。銑削出122×172mm的溝槽。

4：將板材翻過來，放上裁切成140×190mm 的型板，再用雙面膠帶固定。為了正確挖出7mm的深度，需調整修邊機的銑刀深度，再沿著型板削切。削出132×182mm的窗框。

5：在圓棍的位子上用電鑽鑽孔。這時必須是以朝上14度的角度來鑽孔。再將固定背板用的零件用螺絲鎖入左右兩側，最後再用砂紙砂磨，並進行塗裝。

雙面膠帶

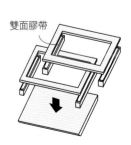

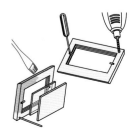

用蝴蝶鍵片做點綴

筆筒

　若習慣這些工具之後，就可以嘗試
製作榫接的木製小物。這是用榫接的
方式製作而成的筆筒。雖說是用榫接
的方式製作，但過程中並沒有用到鋸
子或鑿子，而是用修邊機一口氣裁到
底，因此只要拿穩工具，就可輕鬆完
成這件作品。由於是使用榫接的方式
進行接合的作品，所以基本上不使用
蝴蝶鍵片也沒關係，但蝴蝶鍵片在這
裡叫做為裝飾用。板材使用的是感覺
較沉穩的厚朴，蝴蝶鍵片則使用質地
較硬的櫸樹。筆筒上方四邊的倒角也
是本作品的一大重點。

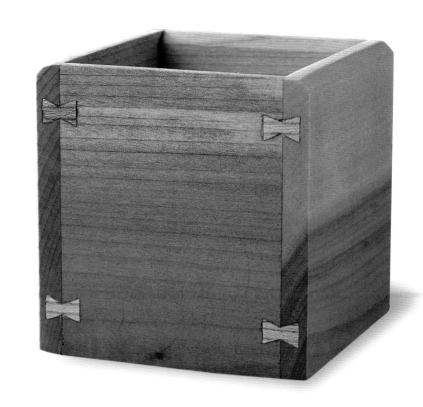

□立體設計圖

top　　　　　　　bottom

front　　　　　　side

□設計圖

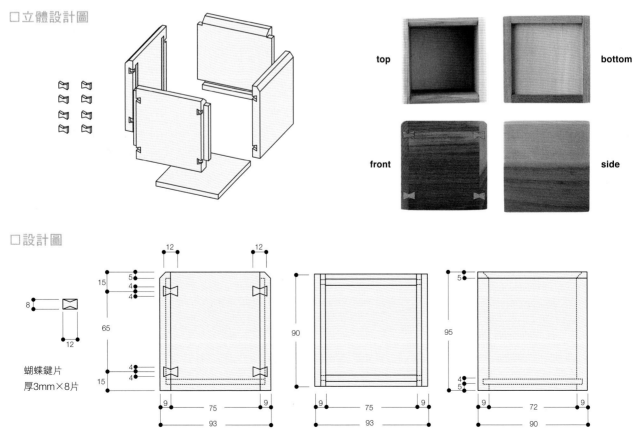

蝴蝶鍵片
厚3mm×8片

□ 使用木材

木材名稱	樹種	尺寸	數量
側板1	厚朴	9×95×93mm	2
側板2	厚朴	9×95×90mm	2
底板	椴樹	4×80×83mm	1
蝴蝶鍵片	欅樹	3×8×12mm	8

□ 使用工具

修邊機、鋸子、小刀、畫線規、鉋刀、平口鑿

□ 做法

側板1的加工

1：側板1的加工。左右兩側，離邊緣4mm處縱向畫線。將這條線的外側，用修邊機銑削5mm的深度。再將銑削下來的部分，用鋸子裁成上方5mm以及下方9mm。以同樣的方式製作2片側板。

2：銑削底板用的溝槽。自下方5mm與9mm處用畫線規橫向畫線。在修邊機上裝上4mm的鉋花直刀，從一端到另一端銑削寬4mm，深5mm的溝槽。

側板2的加工

1：在側板2上，銑削嵌入側板1的溝槽與底板用的溝槽。首先，先在嵌入側板1的溝槽上畫上墨線。接著在左右兩邊，分別是5mm與9mm處用畫線規縱向畫線。由於上方5mm處不鑿溝槽，所以需事先畫上記號。底板用的溝槽，需自下方5mm與9mm處用畫線規橫向畫線，畫在左右兩邊縱向溝槽的交會處為止。

2：在修邊機上裝上4mm的鉋花直刀，並在線的內側銑削5mm的深度。如圖般銑削成ㄇ字型。

3：試著將底板與側板1、2嵌進去，檢查是否密合。

削倒角，修飾內部後並組裝

1：接著先拆開，在側板2的上方畫上削倒角的墨線。側板1是在內側，而側板2是在外側導出倒角。在上面與側面畫上5mm的墨線，再用平口鑿沿著線導出倒角。

2：組裝並用砂紙砂磨內側的部分後，再上接著劑。用固定夾夾緊，並等接著劑乾。

裝上蝴蝶鍵片後即完成

1：製作蝴蝶鍵片。在木材上用鉛筆畫上蝶蝶形狀的墨線，再用鋸子沿著墨線裁切。接著再用刀子修飾。

2：確認組裝完成的木材上的接著劑完全乾後，先將蝴蝶鍵片放在木材上，再用鉛筆畫上輪廓線。接著用修邊機沿著墨線鑿3mm的深度，做出蝴蝶形的榫眼。角的部分要用細的平口鑿沿著墨線削切整齊。

3：分別在蝴蝶鍵片與榫眼上塗上接著劑，並將蝴蝶鍵片嵌入鑿出的榫眼中，等待接著劑完全乾。

4：用鉋刀鉋掉蝴蝶鍵片凸出來的地方，並用手摸摸看是否平整。最後再用砂紙砂磨筆筒的外側，並進行塗裝。

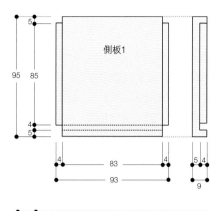

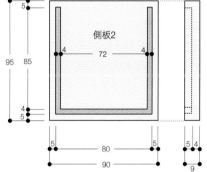

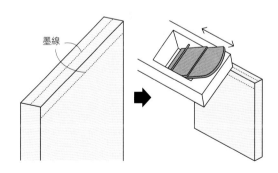

墨線

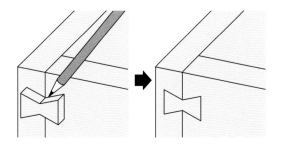

附抽屜的本格派木箱

收納小木箱

front　　　　　　　side　　　　　　　back

　　使用各種榫接方式製作而成的收納小木箱。這樣的作品令人好想坐下來，專心組裝這只木箱。4片外框是用指接榫的方式組裝而成，正中央的層板是用修邊機銑削出橫槽對接起來。裁切並組裝整齊是基本要求，除此之外，由於木箱內要裝入抽屜，所以組裝時也要一邊確認是否呈直角，這動作也很重要。為了使初學者也能輕鬆製作上方的抽屜，所以中間不設計隔板。板材使用的是溫暖的桂木材。傳統木箱般簡約的外觀，相當耐看。

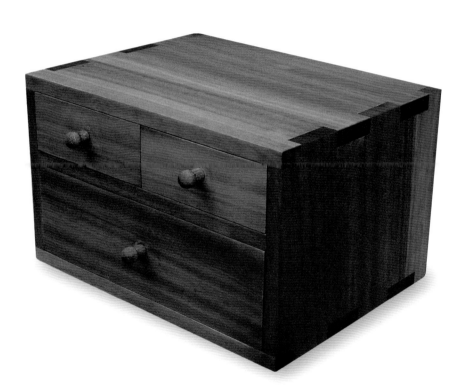

□ 立體設計圖

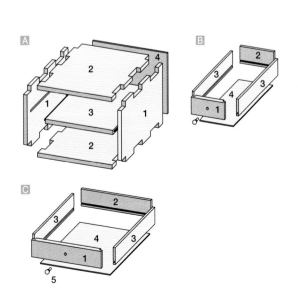

□ 使用木材

木材名稱	樹種	尺寸	數量
A 1本體的側板	桂樹	15×200×250mm	2
2本體的面板與底板	桂樹	15×250×330mm	2
3本體的層板	桂樹	15×200×310mm	1
4本體的背板	椴樹（夾板）	4×178×308mm	1
B 1抽屜（小）的門板	桂樹	15×60×150mm	2
2抽屜（小）的背板	桂樹	10×60×130mm	2
3抽屜（小）的側板	桂樹	10×60×235mm	4
4抽屜（小）的底板	椴樹（夾板）	4×138×219mm	2
C 1抽屜（大）的門板	桂樹	15×95×300mm	1
2抽屜（大）的背板	桂樹	10×95×280mm	1
3抽屜（大）的側板	桂樹	10×95×235mm	2
4抽屜（大）的底板	椴樹（夾板）	4×219×288mm	1
抽屜把手	櫟樹	ø20×48mm	2

□ 使用工具

夾背鋸、平口鑿、木槌、畫線規、角尺、鉋刀、短鉋、電鑽、固定夾、修邊機

□ 做法

製作木箱框架

1：箱子的本體是用指接榫接合而成（「指接榫」的詳細做法，請參考P.76）。在這裡是使用5片榫頭來作指接榫。請參考圖示，為處理指接榫的部分，需在本體的面板、側板與底板畫上墨線。畫墨線的方法請參考P.76「指接榫」的部分。畫上墨線後就能看出該裁切以及該留下的部分，接著再分別畫上記號。

2：板材邊緣的接口，用夾背鋸裁掉。其他的部分則用修邊機慢慢銑削掉。使用修邊機銑削時，角的部分會變成圓角，所以必須再用平口鑿將角的部分削成直角。再用鉋刀與短鉋調整修飾即完成。

3：處理層板。在板材兩邊的木材切口上，鑿出嵌入層板的榫肩。接著使用修邊機，用銑溝的方法，將兩個邊銑削掉寬5mm深5mm的厚度。將板材反過來，以同樣的方式銑削出溝槽。用平口鑿鑿出5mm深度的溝槽。接著將榫頭的上下裁掉25mm，鑿出四方形的榫頭。

4：在側板、面板與底板上銑削出嵌入層板與背板的橫槽。配合圖中的尺寸，使用修邊機銑削出層板用的橫槽，尺寸為寬5mm深5mm，以及背板用的橫槽，尺寸為寬4mm深4mm。

5：先試組裝，檢查是否密合。最好能緊密接合在一起。若確實密合則可塗上接著劑實際組裝起來。首先先組側板1片以及底板。再將層板與背板裝進去，並嵌入面板。最後再將剩下的側板嵌進去，組裝成箱型。組裝時要先墊木條，再用木槌確實地敲打進去。再用固定夾固定，等待接著劑乾。接著劑完全乾後，再用鑿子修平接口的部分。

製作抽屜

1：抽屜是只將門板的部分，裁掉木材切口的厚度，再搭接到另一片木板上所組合而成的（「搭接法」的詳細做法，請參考P.78），接著再用搭接法將板材呈直角銜接起來。請參考圖示，在大跟小的抽屜的門板上，畫出裁切部分的墨線。裁成寬10mm深10mm的深度。可用夾背鋸與縱鋸來裁切，但也可使用修邊機裁切。

2：在面板、側板與背板上銑削出嵌入底板的橫槽。請參考圖中的尺寸，用修邊機銑削出寬4mm深4mm的深度。

3：在門板的中心部位用電鑽鑽出製作安裝把手的孔。

4：組裝。一開始先將面板、側板、背板以及底板等，每個木材接合的面塗上接著劑。再將面板面朝下放置，嵌入底板。為了與底板接合，需先嵌入側板，再嵌入背板。背板需固定在側板的4mm內側處。

5：將所有的木材接合起來後，墊木條後用木槌確實地敲打進去。再用固定夾固定，等待接著劑完全乾後，再用鑿子修平接口的部分。

安裝把手，調整抽屜後即完成

1：可自行裁切角材，或用直徑20mm的圓棒製作成把手，也可使用木製的現成把手。先在把手的底部，鋸出打入木楔的鋸縫。用夾背鋸15mm左右的深度。

2：木楔的製作方式是準備厚2mm左右的板子，切成把手底部的寬度，再將前端用鉋刀或砂紙磨薄。

3：將把手裝入面板的洞孔上，將鋸縫與木楔的部分塗上接著劑，再將木楔敲打進去，等待接著劑乾。接著劑完全乾後，將凸出至背板後方的把手與木楔裁切掉。

4：最後將抽屜裝入本體。若無法順利裝進去時，先檢查接合的部分，再用鉋刀做調整。抽屜整齊地裝進去即大功告成。最後再用砂紙砂磨並進行塗裝。

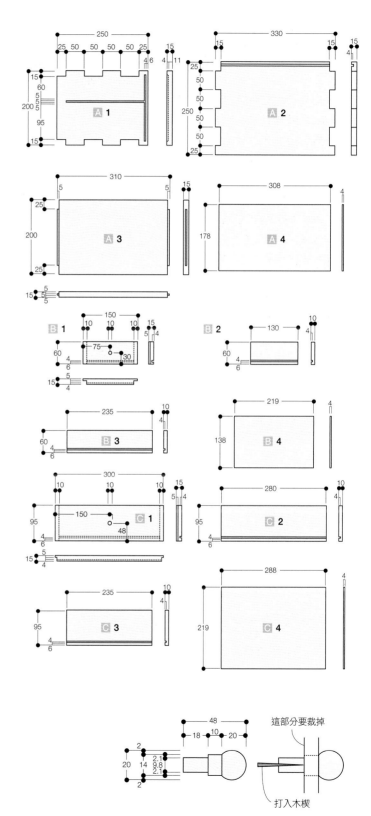

如何選擇一輩子的家具 2

如何分辨木榫家具

在近年的建築世界裡，對使用自古傳承下來的傳統榫卯技法所建成的木屋，重新刮目相看。在樑柱上做出榫頭及榫眼進行榫接，成為完整而堅固的結構，這是經過無數的歲月，所培養的建築技術之大成。榫眼的構造不只是理論，事實上，如今仍看得見幾百年前所建造的榫卯木構建築。因此，接受這項事實，並活用於現代建築物上，是近年來木構建築的最新動向。

話說回來，榫接的技法其實也實際運用在家具的世界裡。雖然大小不同，但在建築上，以木頭與木頭作接合的結構，其道理卻與製作家具相同。在板材上鑿出榫卯再加以組裝，是從以前便流傳至今的傳統技法。提到木工，或許各位會想到釘釘子等使用各種零件或小螺絲將木頭接合起來的方法。然而，傳統的房屋或家具卻不用任何金屬零件，直接用鑿子或鋸子鑿出榫卯，再加以組裝完成。

木榫家具經久耐用。若是用金屬零件接合起來的家具，是只用小螺絲將木材固定，長年下來，小螺絲難免會生鏽，又或因為無節制的載重量，使螺絲洞鬆動，造成金屬零件鬆脫。在這一點上，以正確的方法榫接而成的家具，是以組合複雜的面，相互接合固定，不僅可以分散承載重量也較牢靠。不過，由於這項技法需要有仔細準確的手工技巧，所以加工較費時，而且也必須要有一定的技術。在這個要求低成本與高效率的量產世界裡，榫接的方式逐漸被新穎的木工技術給迫過去，這也是無可奈何的事。

話雖如此，若想要擁有能夠使用一輩子的家具時，最好還是選擇木榫結構的家具。沒有使用任何金屬零件組裝而成的家具，不易刮傷也很堅固耐用。此外，原木材無法只用接著劑來將木材切口與面固定住，非用榫接的方式不可，因此也能證明木榫家具就是原木材家具。

木榫家具是人類費工費時打造而成的家具，不僅不用怕時間的殺傷力，也可以使用一輩子！

□ 框架結構

這是將角材組裝起來，製作成框架的方法。先在板材上鑿出榫頭與榫眼，之後再接合起來。適用於櫃子等的箱型結構體，以及門的外框。雖然從外觀看不出是榫卯組合，但因為沒有使用任何零件，且如果4根木材是原木的角材時，其作品也可視為是框架結構。

□ 面板的鳩尾嵌槽加工

為了防止原木板一定會發生的翹曲情形，所以會進行鳩尾嵌槽的加工，因此，若面板有進行鳩尾嵌槽加工時，則代表此面板是原木板。從木材切口看得見嵌入溝槽裡的鳩尾槽，是鳩尾嵌槽的特徵。有兩邊各裝一條鳩尾嵌條，以及一邊裝二條鳩尾嵌條的情形。

CHAPTER

03:

製作木榫家具

不使用金屬零件，純粹用木材與木材榫接而成的家具，
運用了自古傳承下來的傳統技法，
而且製作這類型的家具也需要高難度的技術。
此外，利用榫接的方式作接合，也能加強家具的壽命。
本書以實際在Oak Village工廠製作的家具為例，
將本格派榫接家具的製作流程介紹給各位。
本書為各位網羅到各種的家具的做法，從組裝簡單的凳子、
專業級的桌子到製作複雜的櫃子等，應有盡有。
請依個人程度打造屬於個人的家具。

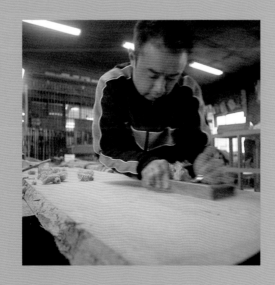

製作家具的流程

初試啼聲的山毛櫸椅子

光從外觀來看木榫家具，其實很難看出接合的狀況或製作的方法。因此這部分介紹的是在Oak Village的木工教室課程中所教授的椅子，請各位在製作的同時一併掌握製作木榫家具時的重點。

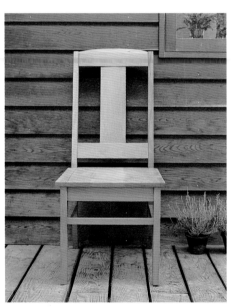

椅面

實際坐下來的椅面。將座面放在椅腳以及與椅角銜接的橫檔上。設計時最好能考慮到坐在椅子上的舒適度，以及外觀上的平衡。這裡是使用一張四方形的木板設計而成的簡單形狀，造形雖然簡單，但必須在中央處挖座面的凹陷，以提高座面的舒適度。

橫檔

橫檔本來的任務是垂放在座面下，以防背面或對面的景物被看見，這裡是將橫檔緊密地榫接在4根椅腳上，以達到固定椅腳的效果。除此之外，橫檔還能夠支撐住座面。

1　構思設計

　　還不熟悉製作家具流程的生手，要做得跟圖面一模一樣，實在有些強人所難，不過，一旦上手之後，就會想要親手設計出自己喜歡的家具。設計椅子時必須要注意的是，為了能夠完全支撐人體的重量，需避免柱腳太細或整體不平衡的情形。此外，椅子的4根柱腳要用橫檔或橫檔等木材來固定，必須將人體的重量平均地傳達至地面。其他像背板的角度、弧度與座面凹陷等，都關係著坐在椅子上的舒適度，所以在設計這些部位時必須小心謹慎，話雖如此，還是有可以盡情發揮創意的地方，因此各位也可好好地來設計喲！

背板

可依個人喜好來設計的部分。由於這部分是運用山毛櫸原木板質地堅硬的特性，所以此作品是將寬木板直接置於中央的簡約設計。上半部使用的是附木邊的板材，可強調大自然的樹木原有的溫暖及力道。

椅腳

這個形狀能將從上方壓下來的重量，平均地傳達至地面。若背板側邊的柱腳呈直角時，人坐在椅子上就無法放鬆，所以這個部分必須做成稍微向後仰的弧度。一邊觀察整張椅子的平衡，再製作出能夠均衡承載重量的線條。

下檔

銜接椅腳與椅腳的木材。利用榫頭做緊密接合，並與橫檔共同固定住4根椅腳。在這裡，為了避免1根腳材上的2個榫眼互相碰到，因此要將前後檔以及側檔高度稍微錯開。

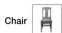

2 畫設計圖、算出尺寸

若腦中已有大約的雛型，就可以開始畫設計圖。畫設計圖時，最好能瞭解整張椅子以及細部的尺寸。首先要先算出整張椅子的尺寸，像是全體的高度、座面的高度、寬度及深度等，可以實際坐坐看有扶手的椅子，再來決定尺寸。一開始先考慮尺寸，像是板材等的厚度，之後再思考細部該如何榫接（參考立體設計圖），再來調整榫接時的可能尺寸。算出所有的尺寸後，再算出需要的榫接木材的尺寸，最後再將這些尺寸記錄成圖表。

□ 設計圖

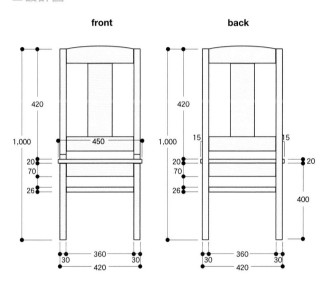

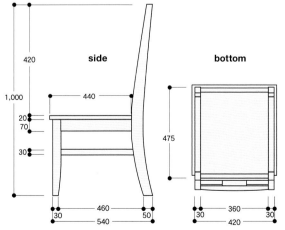

不一定要畫得跟專業工匠一樣完美，只需構思出整張椅子的形狀後，再將尺寸寫上去即可。為了掌握整張椅子的狀況，必須要畫出正面圖、背面圖、側面圖以及俯視圖等各個圖示。

□ 立體設計圖

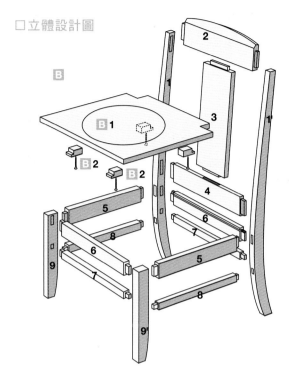

試著畫出一張能夠瞭解椅子內部接口的立體設計圖。可以先在腦海中想像接口的方式，再配合接口的方式來決定細部的詳細尺寸。若將細部的圖面先畫好，也比較容易算出榫接的尺寸。

□ 使用木材

木材名稱		號碼	樹種	尺寸	數量
A	後腳①	1	山毛櫸	30×110×1000mm	1
	後腳②	1'	山毛櫸	30×110×1000mm	1
	椅枕	2	山毛櫸	30×90×390mm	1
	背板	3	山毛櫸	20×130×404mm	1
	背橫檔	4	山毛櫸	30×75×390mm	1
	側檔	5	山毛櫸	22×60×410mm	2
	前方與後方的橫檔	6	山毛櫸	22×70×390mm	2
	前方與後方的下檔	7	山毛櫸	22×26×390mm	2
	側下檔	8	山毛櫸	22×30×440mm	2
	前腳①	9	山毛櫸	30×50×400mm	1
	後腳②	9'	山毛櫸	30×50×400mm	1
B	椅板	1	山毛櫸	20×450×475mm	1
	固定用斷木	2	山毛櫸	20×20×45mm	1

以上是這次製作的山毛櫸椅子所需要裁切的木材。最好能在一開始便算出需要的木材與尺寸。製作木榫家具時，在看不見的部分也會裝入榫頭，因此計算需要的尺寸時也必須考慮到接合的部分。

3 進行加工

依照木材表裁切需要的木材。製作木榫家具時，若木材沒有呈直角的話便無法製作接口，因此請務必準備呈直角的木材。如果手邊有壓鉋機與平鉋機，便可自行備料（請參考P.70「備料」），若沒辦法備料的話，也可購買現成的直角木材。準備好木材之後，先依序鑿出榫卯，再進行加工。椅子的基本構造是木榫接合組裝，雖然位置與形狀稍微不同，但只要事先先學會木榫接合的方法，大部都可以做得出來。由於木榫接合要求精準度，所以必須有能夠緊沿著墨線裁切的技術。

□ 使用工具

角尺、直尺、圓規、雙面鋸、夾背鋸、平口鑿、掏底鑿（指掏起洞內或溝槽內木屑用的鑿子）、木槌、平鉋刀、邊鉋刀、內圓鉋、丸鉋刀、固定夾、手搖鑽、螺絲起子、夾具

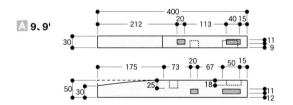

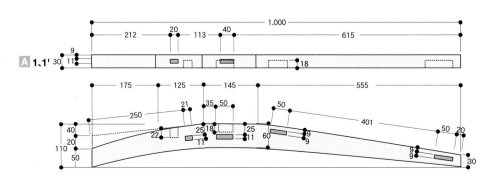

椅腳的製作

準備腳材，並畫出嵌入橫樑以及下樑的榫眼位置。由於腳材的兩個面都要鑿榫眼，所以必須要確實弄清楚哪個面要嵌入哪種榫眼。可在一開始先將4根腳材相對的那一面畫上記號，之後製作時比較能夠分清楚。雖然椅腳有弧度，但由於榫眼是垂直嵌入所裁切的木材面上，所以在製作弧度之前，就必須先鑿出所有的榫眼。之後再沿著柱腳形狀的墨線裁切，並調整形狀。墨線必須在一開始便全部畫好。

〔前腳的加工〕

01 將椅腳踏地的那一面做為基準面，再從這部分量出到榫眼的距離，並畫上墨線。

02 畫出決定深度的墨線後，用鑽子鑿洞，並用平口鑿鑿榫眼（參考P.72～73）。

03 嵌入橫材的4個榫眼加工完成。接著在另一根前腳上同樣鑿入榫眼。

04 製作椅腳的弧度。曲線的墨線是將直尺弄彎曲，做出弧度後畫線。畫好後，用鋸子裁切，再以鉋刀做修飾。

05 榫眼的加工完畢且整體的形狀也修飾完成後，再使用鉋刀削倒角。切勿將面削得太多。

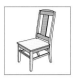

製作橫檔、背板、前後橫檔

接著製作其他的構造材。背板的構造有3片板材（椅枕A2、背板A3、背橫檔A4），銜接4根椅腳的4片橫檔（A5、A6），銜接左右椅腳的前後下檔（A7），進行這些木材的加工。前後的橫檔（A6）上，要預先鑿出嵌入固定用斷木的榫眼。因為銜接前腳與後腳的側下檔（A8）需在假組裝後再配合現物來製作，所以尚不進行這部分的加工。關於榫頭與榫眼的加工方式，請參考P.72～73「方榫接合」、P.74「四榫肩方榫接合」。

〔後腳的加工〕

01 畫出柱腳弧度的墨線。將2根腳材並排後，將直尺彎曲做出弧度並畫墨線。2根腳材都用同樣的方式畫線。

02 除弧線之外，也要畫出一開始必須用鋸子裁切掉的斜線。同時也要畫出橫檔、橫檔及背部橫檔上榫眼的墨線。

03 榫眼的墨線畫好後，與前腳的腳材並排在一起，檢查看看其接口的位置是否相同。

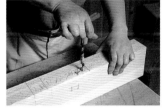

04 與前腳同樣的方式，進行榫眼的加工。先用鑽子鑿洞，再使用平口鑿修飾榫眼。

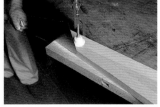

05 所有的榫眼加工完畢後，便開始製作柱腳的弧度。首先先沿著斜線的墨線，用鋸子大約地裁切下來。

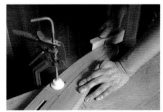

06 接著使用平鉋刀慢慢削切，削出漂亮的弧線。為防木材鬆動，需用固定夾固定。

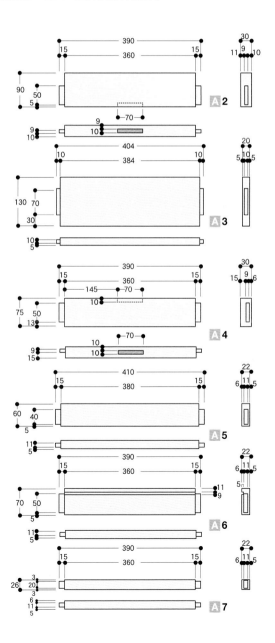

試裝並確認細部

除需配合現物製作的木材之外，所有的構造材均已完成，因此這部分就要進行試裝。製作木榫家具時，嵌入榫眼的那一面需削倒角，先敲打榫頭後再進行組裝（請參考P.72～73「方榫接合」）。由於之後還要拆卸下來，所以組裝時不上接著劑，只要跟正式組裝時的方式一樣，先用夾具緊緊固定住即可。這時需檢查榫接的接合有無問題，或接口的部分是否呈直角。若接口鬆動或尺寸有所差異時，就需將該木材重新製作。

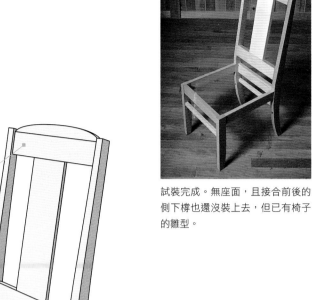

試裝完成。無座面，且接合前後的側下樽也還沒裝上去，但已有椅子的雛型。

背板

試裝完成後，就需用角尺檢查構成背板的3個木材，是否呈直角接合在一起。必須檢查每個角落。

也要檢查椅枕與腳接合的狀況。這裡的兩根木材出現高低差，所以要畫上墨線後再用鉋刀加以修整。

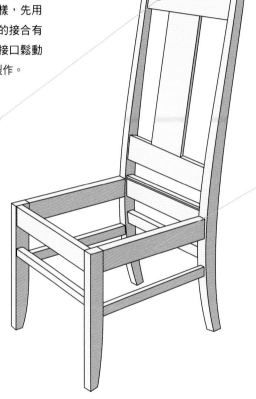

側樽

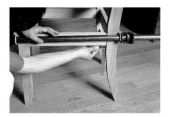

接合4根椅腳的側樽是很重要的部分，所以必須用角尺檢查榫頭是否呈直角嵌進去。如正式組裝般，先用夾具夾緊再做確認。

觀察全體與左右後腳的平衡，並決定椅枕的設計，決定好後就在椅枕上畫上弧線。這裡是畫出較和緩的弧度，並留下木材邊緣的部分。

MINI COLUMN

背板的精心構思可展現出製作者的個性

將椅子放在屋內時，第一個映入眼簾部分的就是背板。這部分與椅腳等的構造材不同，較能夠自由發揮個人的創意。可在背板上排列幾根較細的木材，或以不同樹種的板材來作搭配組合，也能營造出不同感覺。除此之外，也可在背板上做雕刻，或製作成鑲嵌（如右圖）等設計。請各位發揮想像力，設計獨一無二的背板吧。

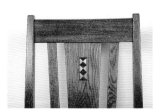

將背板的一部分裁切下來，嵌入不同色調木材的技法，稱之為鑲嵌。精細複雜的作工，給人華麗的印象。

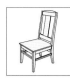

製作側下樘

由於這款椅子的後腳有弧度，所以嵌入側下樘後腳的部分，必須配合弧度畫出榫肩線。在試組的階段，配合現物決定長度後，再沿著實際的椅腳線條畫上墨線。由於榫頭是將榫肩斜嵌進去，所以要準確地畫出榫頭的長度並不容易。因此需先準備稍長的榫頭，測量榫眼的深度後，再配合深度切掉前端。再者，這裡的榫頭與前腳銜接的榫眼是呈直角銜接的，所以必須先進行加工。

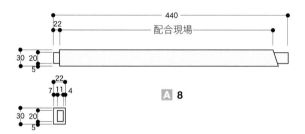

A 8

修飾背板

試組完成後即可拆卸，然後進行椅背木材的加工與修飾。在背板上進行雕刻或鑲嵌的作業時，必須考慮到整體的平衡，所以必須先行試組，再來決定設計及配置。試組完成即可拆卸，再來進行實際的雕刻作業。這次製作的椅子椅枕使用的是附木邊的木材，所以必須活用木頭邊緣的部分，設計出符合整張椅子感覺的弧度。這時要使用鉋刀來進行加工。此外，人體背部所倚靠的凹陷處，也需在這個步驟上完成。

01 準備側下樘。首先處理與前腳銜接的榫頭。製作2根同樣的側下樘。

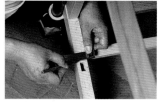

02 接合至後腳上，並確認側下樘嵌入的榫肩線的位置。如果榫肩線的位置看不清楚時，就必須畫上墨線。

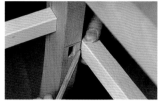

03 將側下樘貼至試組的椅子上，配合前腳接口的榫肩線的位置，再畫下後腳的榫肩線的墨線。

04 畫好榫肩線後，再畫出榫頭的寬度與厚度的墨線後，即完成榫頭的形狀。榫頭的前端要比實際的再長一些。

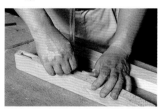

05 拆卸組裝，並確認後腳榫眼的深度。請注意，榫眼上下的深度並不一樣。接著在榫頭上畫出榫眼長度的墨線。

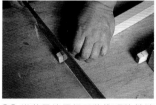

06 沿著墨線用鋸子將榫頭的前端裁切掉。另一根側下樘也以同樣的方式製作，即完成2根側下樘。

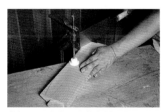

01 用固定夾將椅枕木材固定，並裁切已畫上墨線的弧線。先用鋸子大約地裁切後，再用鉋刀做修飾。

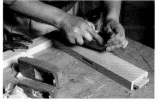

02 坐在椅子上時，人體背部靠著的地方需做出凹陷。使用內圓鉋，將中央處稍微鉋凹一點。

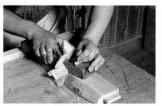

03 試組時，腳材與椅枕的尺寸會有所誤差，所以要用平鉋刀鉋整齊。鉋至墨線為止。

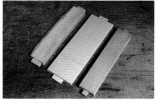

04 椅背木材加工完成。從左邊數來的3根木材分別是椅枕、背板、背部橫樘。這些地方是很明顯的部分，所以加工時盡量避免刮傷或弄髒。

椅板的成形

這款作品的椅板是設計成四方形，並直接放在椅面上，所以只需裁切椅板會碰到後腳的部分。此外，為防止坐下來時臀部會向前滑落，需將椅座面挖出凹陷，也就是在椅面的中央挖出圓形的凹陷。這裡的椅面凹陷是簡單的圓形，也可設計成2個圓形相連接的形狀（參考P.85「椅面凹陷」）。椅面與構造體間需用固定塊來固定。這個做法是為了當椅面翻過來時，不會使構造體受到影響。最後再將固定塊插入在橫檔上的溝槽裡即可。

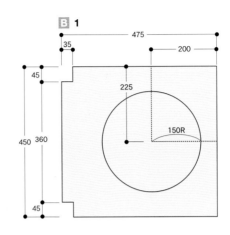

〔裁切椅板〕

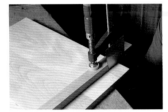

01　在椅板碰到後腳的地方畫上墨線，並裁切下來。使用雙面鋸來鋸，需依著木紋的方向，分開使用縱刃與橫刃。

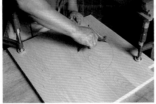

02　將2個角裁切下來後，為製作椅面凹陷，需用圓規在座面的中央處畫出直徑300mm的圓。

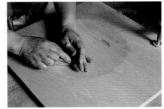

03　沿著墨線，用丸鉋刀往座面的中央處方向來鉋。將中心鉋深，有如沿著圓弧畫圓般，慢慢往中心鉋削。

04　鉋至一定的程度後，將椅板放在與座面高度差不多的台子上坐坐看，再將多餘的部分畫上記號，並削切該部分。

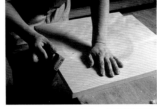

05　椅面凹陷完成後，再削椅板的倒角。由於椅板的前方是大腿會碰到的地方，所以也可直接將角裁切掉。

06　用砂紙砂磨，磨掉鉋刀削切的痕跡並將凹陷處不平整的地方磨平。若有圓形的砂紙機，工作起來會更快速方便。

〔製作固定用塊木〕

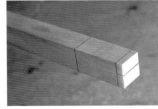

01　準備20mm角的角材，如圖畫上墨線。這裡需使用角尺，確實地畫出直角的線。

02　墊架一塊導木條，再用夾背鋸沿著墨線裁切，製作固定塊木。接著以同樣的方式，製作4個固定用斷木。

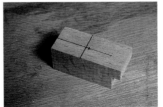

03　自木材切口（左）20mm的位置上畫出直線，再在中心處畫上橫線。交叉點的部分是釘木螺絲的位置。

04　實際將固定用塊木放入橫檔的溝槽看看，檢查尺寸是否正確，再用砂紙作調整。

4 進行組裝

　　這部分要將所有的木材備齊，在正式組裝前，先對各木材進行修飾。將接口以外的部分削出倒角，並用砂紙砂磨全體，修飾完成後便可開始進行組裝。首先先準備木工用的接著劑、將多餘的接著劑擦拭乾淨的濕抹布，以及將組裝好的木材夾緊固定的夾具。如果組裝到差不多大小時，最好要有二個人在場，如此一來才能在接口上塗接著劑，並快速且正確地進行組裝。

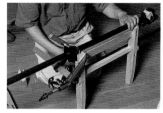

01 第一步先組裝兩根前腳、前腳間的橫檔及下檔。將榫頭及榫眼塗上接著劑，再用固定夾夾緊。

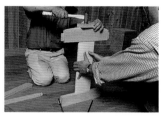

02 接著組裝椅背的部分。嵌入木材時，先用手敲打進去，接著再墊木條並用鐵槌仔細敲打進去。

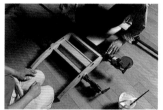

03 將組好的椅背與後腳、後腳間的橫檔及下檔組裝起來。夾上固定夾，再等待接著劑凝固。

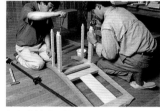

04 等接著劑完全凝固後，再拿掉固定夾。將椅背的後腳材組片朝下，再將側橫檔與側下檔嵌進去。

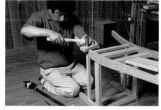

05 將之前已組裝的前腳組片嵌進去。由於後腳有弧度，所以需將椅子翻過來後墊上木條，再用鐵槌敲打。

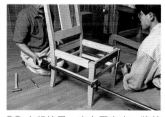

06 立起椅子，夾上固定夾，將前後腳材緊密地夾在一起，並等待接著劑凝固。

07 放上椅板並翻過來，將固定用塊木嵌入溝槽裡固定住。分別從邊緣約70mm的位置用木螺絲固定。

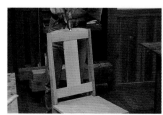

08 翻回正面，觀察整張椅子的平衡並檢查細部的部分。試情況做細部的修飾。

5 進行塗裝

　　組裝好本體後，接著再塗上喜歡的塗料即大功告成。進行塗裝之前，必須檢查有無刮痕、凹洞或髒污。如果有刮痕時，需要用砂紙磨平，凹洞或髒污則需進行修補（請參考P.92「修補污痕或凹洞的方法」）。進行塗裝時，若想直接展現木頭的質感或顏色時，可使用上油的塗裝方式（請參考P.88～89「上油」）。若想突顯木紋的紋路，建議使用上漆的方式，但山毛櫸材不適合上漆，所以上漆的方式不適用這張椅子。

　　椅子的形狀完成（右圖）。若是第一次製作榫接式家具時，組裝時容易造成刮痕或髒污。因此，組裝完畢後，最好再用砂紙將整張椅子砂磨過。接著清掉木屑後再上油。上兩次油後即大功告成！（下圖）

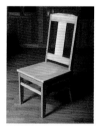

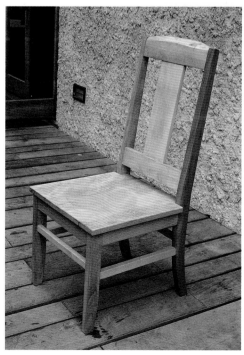

製作直逼專業級的木榫家具 1

Stool

製作指接榫的凳子

■ 打造方正的矮凳家具

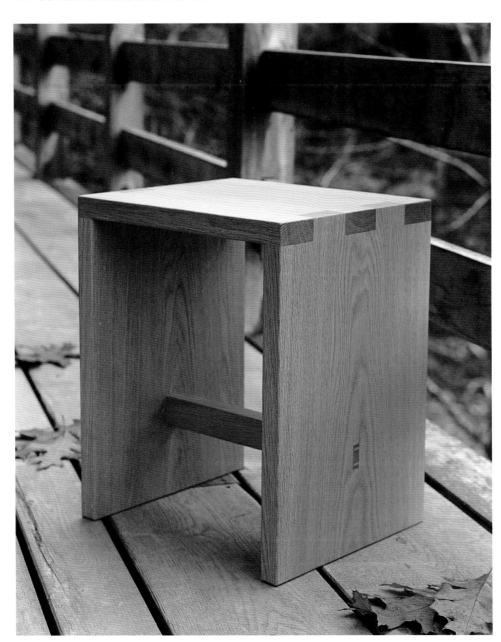

利用櫟樹緊實的質感，以及典雅的木紋製作而成的凳子。雖然是簡單的指接榫設計，但細部的榫接部分也可以成為裝飾性的點綴。

□ 指接榫的凳子

凳子能夠充份地展現出美麗的木紋紋路。雖然這款凳子的設計很簡單，只需組裝3片板材，再用橫樑接合即可，但使用的是板材與板材接合的指接榫、將橫樑插入板材裡的榫接方式，以及固定這些榫頭的木楔等，而這些組裝的方法都是屬於本格派的木榫家具。除此之外，這些露面榫頭能夠成為作品上的裝飾，也是木榫家具的一大特徵。由於這款設計看得見凳面，所以最好選擇木紋漂亮或有特殊紋路樣的板材。書中的2片側板，選擇的是呈現筍狀木紋的板材，凳面則是線條簡潔的木紋。

front

side

bottom

top

□ 設計圖

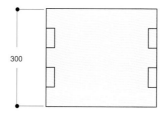

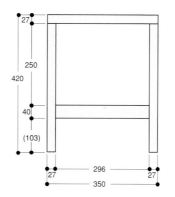

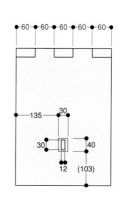

凳面與側板的部分是用指接榫接合，如果以書上的寬度，只用3個榫頭作接合的話會不太牢固，所以需用5個以上的榫頭作接合。此外，由於凳子承載的是人坐在上面的重量，因此最好使用櫟木且厚度25mm的板材。高度可依坐者的身高來改變。

□ 立體設計圖

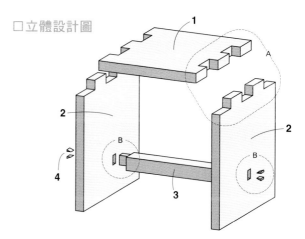

接合板材時，是將各板材的切口作交錯式的裁切，稱之為指接榫（A）。橫樑則是用四榫肩的方榫，與側板接合。為防止橫樑脫落，需從外側將榫眼部分鋸出打入木楔的縫，如此一來便可作緊密的接合（B）。

□ 使用木材

木材名稱	號碼	樹種	尺寸	數量
凳板	1	櫟樹	27×300×350mm	1
側板	2	櫟樹	27×300×420mm	2
橫樑	3	櫟樹	30×40×360mm〜	1
木楔	4	櫟樹	4×30×35mm	2

□ 指接榫凳子的製作流程

1 裁切木材並畫上墨線

準備需要的木材尺寸，並參考以下圖示畫上墨線。用指接榫組裝側板時，要先確認板材的上下方後，在上方的板材上畫上墨線。畫榫眼時，一開始先在木材斷面的側邊畫上榫眼的線與榫肩線，再往座面的方向延伸。

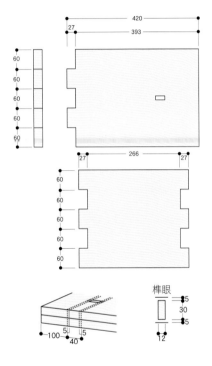

01 畫上指接榫（參考P.76）的墨線。自木材切口處27mm的地方用畫線規畫出一圈的墨線，而這條線就會變成榫肩線。

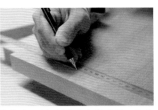

02 在3片板材上畫上榫肩線，之後再將榫肩線分成5等分並畫上記號，接著再從這裡用角尺垂直畫線至木材切口處。

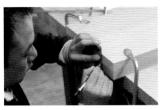

03 將02畫好的線，延伸畫在木材斷面上。再將另一片板材重疊並固定好，再在木材斷面上畫同樣的線。正反面都以同樣方式畫線。

04 以同樣的方式，將3片板材的正反面全都畫上墨線後，再將板材並排，並在需裁切以及需留下的部分畫上記號。

05 畫上嵌入橫樘的榫眼。將兩片側板重疊並固定，再參考左圖將兩處的木邊畫線。

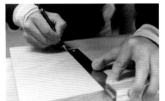

06 用角尺將木邊上的線延伸至該面上。從正中央分隔左右兩邊，並畫上榫眼的線。

2 進行加工 〔製作指接榫〕

畫好墨線後即可進行加工。一開始先製作指接榫的接口，之後再處理榫眼的部分。由於橫樘必須配合現物製作，因此待指接榫的加工完成後，再畫墨線。指接榫的加工請參考P.76。

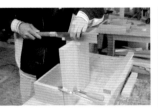

01 製作指接榫的接口。用固定夾固定以防板材鬆動，再用夾背鋸沿著墨線裁切。

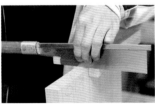

02 沿著墨線裁切時，最好如圖示，先用手指輕壓鋸子使之穩固後再開始裁切。

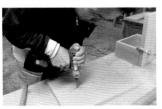

03 處理側板上的榫眼。首先先用電鑽在中心處鑽洞，再用平口鑿削切。

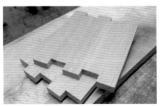

04 板材的加工完成。指接榫結構是在凳面兩邊及側板的上方做出交互的榫頭，再接合起來。

〔橫檔的加工〕

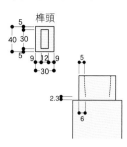

榫頭

5
40　30
5　9 12 9
30
2.3
6

05 在橫檔畫上銜接座面的榫肩線，並在兩端畫上榫眼的墨線。榫頭長度為30mm，榫頭前端凸出側板3mm左右。

06 榫頭接口的尺寸請參考左圖。這裡使用的是四榫肩的方榫頭。畫好墨線後，再進行接頭的加工。

07 為了在榫頭前端嵌入木楔，請參考左圖畫上墨線。接著沿著墨線用鋸子的縱刃鋸出鋸縫。

3 組裝並進行最後修飾

首先先進行試組，檢查接口是否密合，不密合時，就必須削切調整。之後再拆御下來，將每個木材倒角，並用砂紙機砂磨，最後塗上接著劑後再進行正式的組裝（參考P.86～P.87）。本體組裝完後再將嵌入榫頭的木楔。

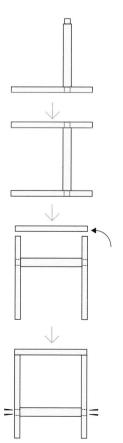

01 依左圖的順序進行組裝。由於這是試組，所以不用塗接著劑。墊木板後再用鐵槌或橡膠槌頭敲打。

02 檢查接口是否密合後再拆開，並將橫檔倒角。此時需注意，切勿削到接肩的部分。

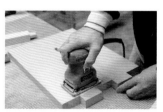

03 由於組裝後，手會不容易伸進內側，所以必須先用砂布機或砂紙砂磨內側的面。

04 塗上接著劑並組裝。第一步是組裝側板的榫眼與橫檔的榫頭部分，接著組裝側板與凳面的指接榫。

05 用固定夾將整個凳子均衡地夾緊。這時榫頭會凸出來，所以要用鐵槌輕輕敲打回去。

06 榫頭的木楔是事先用櫟木材，製作4根寬30mm、長35 mm、厚1～4mm的木楔。

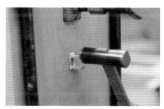

07 將榫頭上的鋸縫與暗木楔塗上接著劑，再用鐵槌確實地敲打進去，此時就可撐開榫頭。

08 用濕抹布擦掉多餘的接著劑。尤其內側的面必須要用砂紙砂磨，所以要仔細擦乾靜。

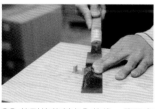

09 等到接著劑完全乾後，將固定夾拿掉，再輕壓著鋸片，將木楔與榫頭的前端鋸掉。

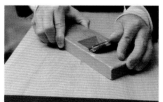

10 用鉋刀做修飾，直到用手摸覺得平滑為止。兩邊都要進行修飾。

11 用修邊機將本體倒角。由於這款凳子是從外側來做修飾，且已修得相當整齊漂亮，因此只需磨內側線條的倒角即可。

12 整張椅子用砂紙機或砂紙砂磨後即大功告成（塗裝的部分也請參考P.88～89）。

製作直逼專業級的木榫家具 ②

Table

製作附鳩尾嵌槽的桌子

■ 堅固的鳩尾嵌槽攸關桌子的壽命

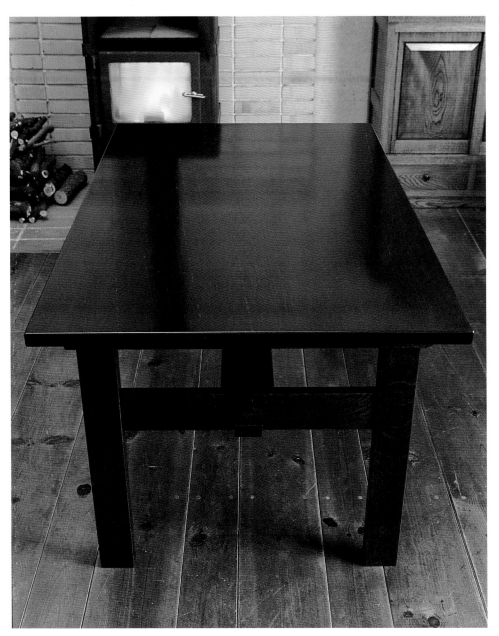

使用3片櫟樹的原木板拼接成大片面板的榫結構木桌。上漆後使木紋更加明顯，並營造出厚重且高質感的氛圍。

□附鳩尾嵌槽的桌子

面板是將3片板材，用方栓邊接的方式拼接而成。為使桌面經過長年的使用也不會產生翹曲，需在面板的背面進行鳩尾嵌槽的加工。這款是可拆卸式（knock down）的桌子，在搬家時也能輕鬆將桌子拆解下來。長樽與短樽是從凸出的榫頭上方打入木楔來固定，桌腳與面板的鳩尾嵌條則是釘入木楔加以固定。雖然在一般的情況下搬動桌子時，桌子並不會鬆動，但也可視情況將桌子拆解下來。

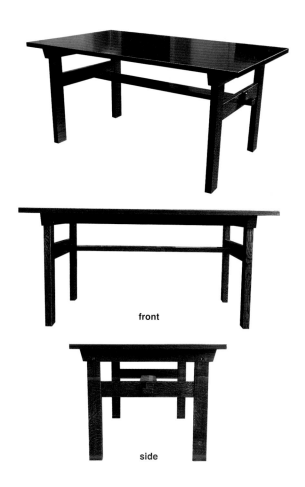

front

side

□使用木材

木材名稱	號碼	樹種	尺寸	數量
面板	1	櫟樹	30×285×1500〜1600mm	3
鳩尾嵌條	2	櫟樹	55×80×790mm	2
方栓	3	櫟樹	6×18×1600mm〜	2
鳩尾蓋	4	櫟樹	11×51×40mm	2
桌腳	5	櫟樹	40×80×630mm	4
木楔	6	櫟樹	12×12×61mm	4
短樽	7	櫟樹	30×90×610mm	2
銜接鳩尾嵌條的橫樽	8	櫟樹	30×70×約1200mm	1
長樽	9	櫟樹	29.5×120×約1400mm	1
木楔	10	櫟樹	18×25×70mm	2

□設計圖

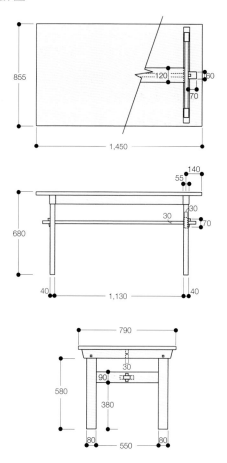

這裡是將3片285mm寬的板材拼接成一片面板。板材的寬度可依個人喜好做改變。拼接的數量也可依板寬調整成2片或4片。桌腳的高度也可配合面板寬做改變。

□立體設計圖

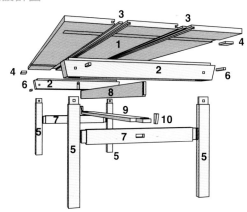

面板是鑿出舌槽再嵌入方栓的方栓邊接。接著在面板的背面鑿鳩尾溝槽，再將鳩尾嵌條嵌進去，以防止面板翹曲。桌腳的部分是採榫接的方式，再用木楔固定。桌腳與短板則是用榫接的方式作接合。長樽是採用貫穿方榫，再從上方打入木楔。

□附鳩尾嵌槽桌子的製作流程

1 製作桌面

將板材拼接成一片大塊的桌面。製作上的重點是配合木紋的方向，營造出自然流暢的感覺，讓桌面看起來像是一整面大塊面板。一般在拼接板材時，基本上都是木表與木背交錯的配置，但若是進行人工乾燥且已經完全乾燥的板材，之後幾乎不會產生翹曲的情形，所以也可依木紋的紋路來做配置。用鉋刀修飾面板後，用手掌摸摸看表面，檢查修飾後的平滑度，也是一種專業的技術。

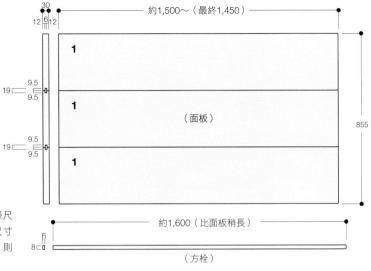

完成一片桌面後需裁切實際尺寸，所以必須準備比實際尺寸還長的板材。製作方栓時，則需準備比面板還長的板材。

01 觀察木紋並構思面板的配置。決定之後，在板材的一邊畫上記號，再照著記號放置。

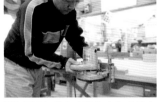

02 用溝切機在木邊的中心處鋸出溝槽。中央的板材只在兩側，兩端的板材只在內側處鋸出溝槽。

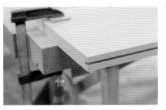

03 完成溝槽。在木邊的中心處鑿出寬6mm、深9.5mm的溝槽。裝上6mm的溝切刀，鋸一次即可完成。

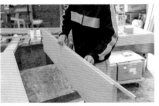

04 製作方栓。依圖示的尺寸來製作，實際裝入溝槽看看，並調整成可以直接滑進去的緊度。

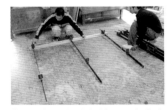

05 面板拼接後立刻用固定夾夾緊。為了之後能夠順利抬起來，先將一邊放在角材上。

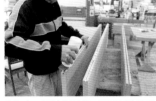

06 在一開始組裝的2片面板的溝槽裡塗接著劑。方栓的兩端也要塗上足夠的接著劑。

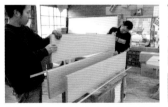

07 將另一片已塗上接著劑的板材，從溝槽上方確認木紋方向的記號後嵌進去。

08 同樣的在另一片裝入方栓，並拼接起來。拼接完3片後，為防鬆動必須用固定夾夾緊。

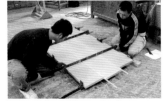

09 放在固定夾上並均衡地夾緊。接著再從桌面上用另2根固定夾夾緊。

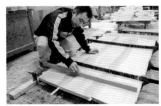

10 用濕抹布將多餘的接著劑擦掉。另一面也以同樣的方式擦掉接著劑後，再檢查面板是否呈水平。

11 等接著劑完全凝固後拿掉固定夾，再用鉋刀鉋掉不平整的地方，最後再用砂紙砂磨。

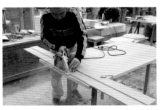

12 依照尺寸裁切。用角尺與長定規畫上墨線，再沿著墨線用圓鋸機裁切。

2 鳩尾嵌槽的加工

面板完成後，為防止面板日後產生翹曲的情形，需進行鳩尾嵌槽的加工。在面板上的兩端鑿鳩尾的溝槽，並製作2根鳩尾嵌條，再將鳩尾嵌條嵌入鳩尾槽裡。為了加強防止面板翹曲的力道，需在鳩尾槽與鳩尾嵌條上做出斜錐。這方式能將鳩尾嵌條壓到底並牢牢地固定住。這裡只表示出各木材的尺寸，詳細的製作方法，請參考P.80～82的「桌板鳩尾嵌槽的加工」。

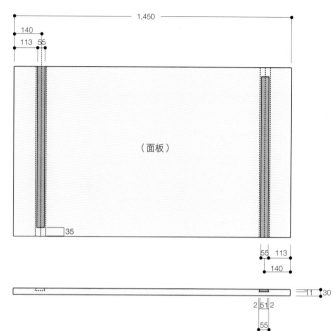

〔製作面板的鳩尾槽〕

在兩側的木邊鑿方向相對的鳩尾槽，前端需留35mm。畫墨線時先畫55mm寬度的木條墨線，再以正中心為準，畫出51mm（榫肩為2mm）的線。

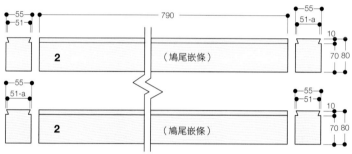

〔製作鳩尾嵌條〕

準備55×70mm的斜面板或徑面板（參考P.68「木材的選擇方法」），用裝上三角梭刀的木工雕刻機，一面銑削出直線的鳩尾，另一面銑削出斜錐的鳩尾後，再用手將鳩尾嵌條裝入溝槽裡，同時確認嵌入情況並進行修整。

3 在鳩尾嵌條上製作柱腳的接口

完成鳩尾嵌條的鳩尾接合後，接著製作嵌入桌腳的接眼。鳩尾嵌條與桌腳是以四榫肩的方榫頭做接合，所以分別在嵌條材上2處鑿出榫眼。為了讓桌子在榫接組裝後也可輕鬆拆解下來，不塗接著劑只打入木楔。鑿出榫眼後，也要鑿木楔孔（請參考P.83「木楔」）。

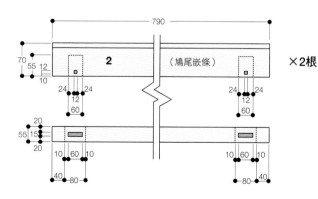

嵌入柱腳的榫眼是開在鳩尾型的加工面與另一個面上。榫眼的深度要比長50mm的榫頭多5mm，所以需鑿55mm的深度。

01 在嵌條材上畫墨線。參考右圖的接口，畫出榫眼與榫肩線。4個地方的榫眼均畫上墨線。

02 鑿出榫眼後，也要鑿木楔孔。木楔孔的位置需接近榫眼原來的位置。這裡是自上方10mm的位置上鑿木楔孔。

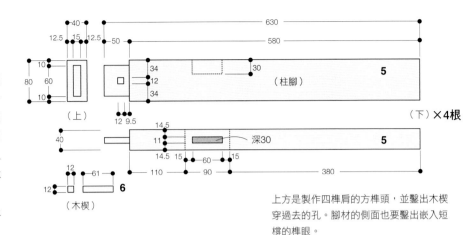

4 製作桌腳

製作4根桌腳。在鳩尾嵌條上製作四榫肩的方榫頭。在榫頭上也要鑿出打入木楔的木楔孔。同樣也要製作4根木楔。由於木楔要從木楔孔突出3mm左右，所以製作成61mm的長度。所有的角都必須削倒角，且每根腳材上也要分別鑿出嵌入短榫的榫眼。畫該榫眼的墨線時，若從已加工的接口上方測量時會產生誤差，所以要從下方的基準面量出380mm處後畫線。

上方是製作四榫肩的方榫頭，並鑿出木楔穿過去的孔。腳材的側面也要鑿出嵌入短榫的榫眼。

01 做出榫頭後，再在榫頭上畫上木楔孔。為了緊緊固定住嵌條材，木楔孔的位置需畫在離榫頭9.5mm的位置上。

02 在四方榫肩的榫頭上鑿出12×12mm的木楔孔，上方的接口即完成。以同樣的方法製作4根柱腳。

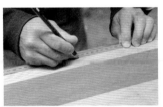
03 側面鑿出嵌入短榫的榫眼。從桌腳的下方測量距離，再參考上圖畫上墨線。

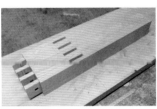
04 上方的榫頭完成，嵌入短榫的榫眼也已鑿開後，4根腳材即製作完畢。嵌入短榫的榫眼只需鑿在一個面上。

5 製作短榫

製作銜接桌腳的短榫。由於桌腳與桌腳間的距離為550mm，所以需在短榫的兩端，製作長30mm的榫頭，總長度為610mm。短榫的木材使用比腳材稍細的木材，在視覺上較平衡，所以這部分使用的是厚30mm的木材。在短榫的兩端，製作出四榫肩的方榫頭後，在中央處鑿出嵌入長榫的榫眼，總共製作2根短榫。畫出榫頭的墨線後，別忘了必須將鳩尾嵌條放上去，檢查位置是否正確。

在橫榫的兩端，製作出四榫肩的方榫頭。嵌入長榫的榫眼是開在上下左右的正中央，並畫出榫眼尺寸的墨線。

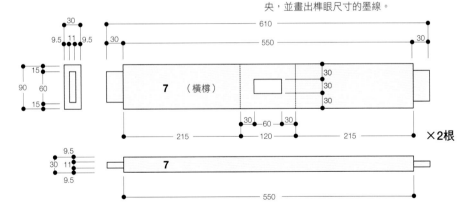

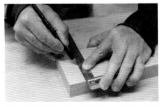
01 準備30×90×610mm的木材2根，並自兩邊的30mm處畫線，畫上四榫肩方榫頭的墨線。

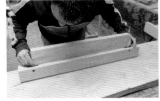
02 重疊短榫與鳩尾嵌條，並檢查短榫兩端的榫肩線，與嵌入鳩尾嵌條裡的桌腳，其榫眼的榫肩線是否吻合。

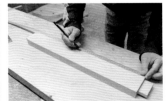
03 四榫肩的方榫頭加工完畢後，畫上嵌入長榫的榫眼。榫眼開在上下中左右的正中央，尺寸為30×60mm。

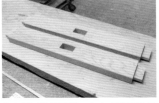
04 完成2根短榫。中央處鑿嵌入長榫的榫眼，由於這部分使用的是貫穿方榫，所以必須是貫穿出去的榫眼。

6 鳩尾嵌條的修飾

為了將連接2根鳩尾嵌條的橫撐嵌進去，因此需在鳩尾嵌條的側面鑿出鳩尾槽。橫撐是三榫肩的榫頭，上方部分並沒有榫肩。並且需在這個榫眼上鑽出小螺絲孔，以防止橫撐掉落。此外，在鳩尾嵌條兩端的鳩尾榫，需稍微將榫頭裁掉一些。如此一來，將鳩尾嵌條裝上面板時，就不會從外部看到溝槽的邊。此外，嵌條本身的角也要斜向裁切下來，算是一種別出心裁的設計。

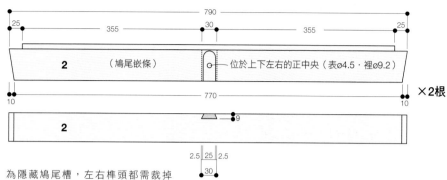

為隱藏鳩尾槽，左右榫頭都需裁掉25mm。橫撐嵌入的鳩尾槽是鑿在裝上鳩尾嵌條後內側的那一個面。

01 畫出嵌入橫撐榫眼的墨線。將內側的面朝上，從中央處為基準，畫出寬30mm的線。

02 將2根鳩尾嵌條畫有墨線的那一面朝上，再將有鳩尾的那一面面對面重疊，水平放置後再用固定夾固定。

03 在木工雕刻機上裝上鳩尾榫刀（寬25mm），裁深9mm。為以防裁到接口，需從兩邊開始銑削。

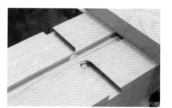

04 鳩尾槽完成。為止防碰到鳩尾的加工部位，鳩尾槽只能開到接近溝槽的位置。

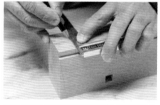

05 在嵌條的鳩尾榫頭的兩端製作榫肩。自邊緣25mm處畫上墨線。以同樣的方式製作2根鳩尾嵌條。

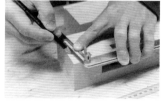

06 畫出將鳩尾嵌條本體的角斜向裁切下來的墨線。在鳩尾與另一面的邊緣10mm處畫上記號，再與鳩尾的角做銜接。

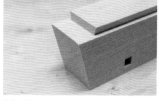

07 斜下裁切鳩尾接口的榫肩。嵌條的兩端都必須以相同的方式加工。2根嵌條都需以相同的方式裁切榫肩。

08 鑿出固定橫撐的小螺絲與木釘的孔。有溝槽的那一面鑿直徑4.5mm，外側則鑿直徑9.2mm的孔。

7 將製作完成的木材做修飾

到了這步驟，除了需配合現物製作的木材之外，所有的構件均已完成。總共有2根鳩尾嵌條、4根桌腳以及2根橫撐。接著將每個木材削倒角，但必須避開接口的部分，再引出木材的水分，來產生木材纖維。乾了之後再用砂布機或砂紙砂磨修飾。在組裝前必須修飾每個木材，雖然必須多花點心力，但這麼一來，組裝後即使手勾不到的地方，也能夠修飾得很漂亮。

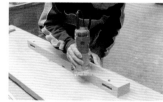

01 修邊機銑削倒角。接口的部分為了能夠緊密地密合，所以不倒角。請小心，切勿磨掉榫肩的部分。

02 倒角完成後，用濕的海棉擦拭全體以引出木材的水分。如此一來，全體便會產生木材的纖維。

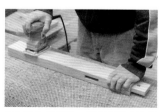

03 等木材乾後，用砂布機或砂紙砂磨。一開始使用的是150號左右的砂紙，修飾時要用240號左右的砂紙來磨。

8 組裝桌腳

構件修飾完畢後，便開始組裝桌腳與短樑，製作成側面構件腳材。雖然這是用可拆卸式的方式組裝而成的桌子，但桌腳與短樑需用接著劑完全固定住，製作成一片構件。銜接2組腳材構件的長樑，必須配合現物下去製作，所以腳材構件需在製作成長樑的前一天，便先組裝膠合完成並使之乾燥。最後用固定夾夾緊時，別忘記要檢查腳材的榫頭是否插得進鳩尾嵌條的榫眼裡。

01 在桌腳的榫眼與短樑的榫頭上塗接著劑，並相嵌在一起。另一根桌腳也依相同的方式處理。

02 墊木條，將短樑的正、反面裝上固定夾固定。接著再確認直角，並檢查是否插得進榫眼裡。

9 嵌入鳩尾嵌條，製作橫樑

嵌入修飾好的2根鳩尾嵌條，並製作銜接嵌條的橫樑。嵌入鳩尾槽時，要用力敲打進去，為了使面板牢牢固定住，需從另一面壓住。可聽敲打進去的「聲音」，來確認鳩尾嵌條嵌入的情況時。若嵌條變緊，但聲音也改變時，可以再敲一次。

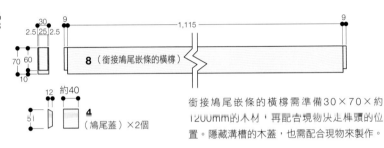

銜接鳩尾嵌條的橫樑需準備30×70×約1200mm的木材，再配合現物決定榫頭的位置。隱藏溝槽的木蓋，也需配合現物來製作。

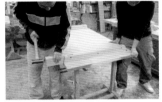

01 在固定鳩尾嵌條的位置上（自面板邊緣30mm處）畫上墨線，再將鳩尾嵌條嵌進去。接著墊木條後再用鐵槌敲打進去。

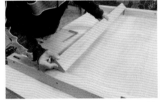

02 另一邊也嵌入鳩尾嵌條，再放上已準備的橫樑，在鳩尾嵌條間的距離上，畫上榫眼位置的墨線。

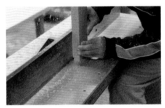

03 裁切成需要的長度後，將鳩尾榫刀裝至木工銑削台上進行削切。首先用別的木條先試作一次。

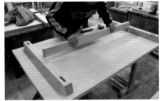

04 橫樑的兩端銑削出鳩尾的榫頭後，檢查橫樑是否能夠嵌進鳩尾嵌條裡。只要能放進一半即OK。

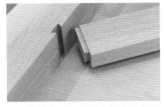

05 由於在鳩尾嵌條上鑿出的榫眼下方的形狀是圓形，所以榫頭的下方要切掉10mm的榫肩。製作成圖中的樣子。

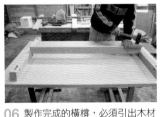

06 製作完成的橫樑，必須引出木材的水分，並用砂布機磨過之後，將鳩尾槽與榫頭塗上接著劑相接合起來，再用鐵槌敲打進去。

07 完全打進去後，將接口不平整的地方用鉋刀作修飾，再用修邊機將橫樑倒角。

08 將小螺絲鎖入鳩尾嵌條外側事先鑿好的小螺絲孔裡，將橫樑固定住。兩邊的鳩尾嵌條都要用同樣的方法來固定橫樑。

09 小螺絲孔裡擠入接著劑，再用鐵槌將木塞敲打進去。輕壓著鋸片將多餘的木塞鋸掉，再用砂紙磨平。

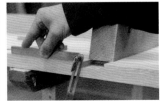

10 製作嵌入鳩尾嵌條後隱藏溝槽的木蓋。使用自由規測量溝槽的角度，再印到木蓋材上。

11 用鑿子鑿出鳩尾槽形狀的木蓋。若木頭纖維的方向與面板相同時就會很漂亮。需製作2個木蓋。

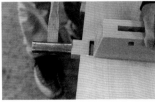

12 將鳩尾槽與鳩尾蓋塗上接著劑，並用鐵槌敲打進去。木蓋的大小是能夠放入接口中的尺寸。

10 製作長榫

終於要開始製作最後的長榫了。由於長榫的作用是銜接每根腳材，所以需將腳材組裝完畢後再配合現物製作。不過，就算直接在空中測量銜接橫榫孔的距離，也會量不準，所以必須分別測量出鳩尾嵌條與鳩尾嵌條間的距離、鳩尾嵌條與桌腳的差距以及桌腳與橫榫的差距，再合計起來。由於這個長榫之後還要拆下來，所以長榫需貫穿榫眼，再在長榫上鑿孔並釘入木楔使之固定。

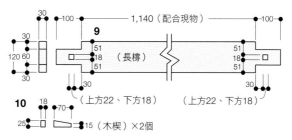

由於長榫必須配合現物製作，所以要準備29.5×120×約1400mm的木材。長榫會貫穿榫眼，再釘入木楔，因此將長榫的厚度直接做成方榫接合的榫頭。

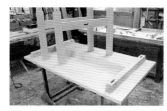

01 備妥製作完成且接著劑已凝固的2組腳材構件。面板也已嵌入鳩尾嵌條並裝上木蓋，且已修飾完成。

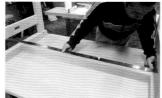

02 將腳材構件嵌進去後，用長尺測量橫榫間的距離。不要在空中測量，而是先分別測量出距離後，再合計起來。

03 將合計起來的距離尺寸畫在木材上，並在兩端畫上長100mm、寬60mm的榫頭基準線。

04 在榫頭上鑿木楔孔。由於木楔孔的下方較細，所以先在方眼紙上畫出實際的形狀，並算出尺寸。

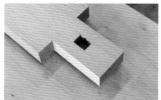

05 依尺寸在榫頭上鑿木楔孔。本例是上端為18×22mm、下端為18×18mm。榫頭側面的面是垂直的，但前端稍斜。

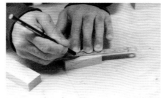

06 製作木楔。依照之前在方眼紙上所畫的尺寸，在木材上畫上墨線，並裁切修飾。以同樣的方式製作2根木楔。

07 先將腳材構件拆下來，將長榫嵌入後再裝入鳩尾嵌條，再檢查是否完全嵌進去。這工作最好由2個人來進行。

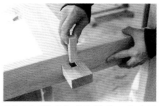

08 用手將木楔敲打進去，檢查是否固定在適當的位置。密合之後，長榫也要削倒角並進行修飾。

11 桌板的倒角並進行修飾

做到這個步驟，所有的構件與桌板均已完成。每個構造材在製作完成時，都已經事先修飾過，所以不需要再砂磨。桌板也已修飾完成，但由於桌面是很重要的部分，所以必須再引出木材水分將木肌起毛後，再做最後的砂磨修飾。此外，塗裝的工作雖然是組裝之後再來進行，但為使各位瞭解做法，所以先加以組裝完成。

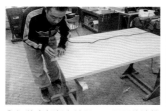

01 將桌板朝上放置，四周用修邊機磨出倒角。角落的四個角也要用修邊機磨成喜歡的角度。

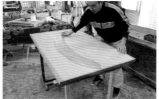

02 將整面面板引出水分，乾了之後再用砂紙機砂磨。一開始使用150號砂紙，修飾時要用240號。

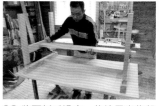

03 將面板反過來，使鳩尾嵌條朝上放置，再將嵌入長榫的腳材構件嵌入鳩尾嵌條的榫眼裡。

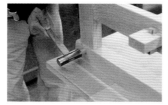

04 在銜接鳩尾嵌條與桌腳的接口上，釘入木楔（其實是塗裝完畢後再進行這部分）。

05 將面板朝上返過來，將木楔從上方釘進去。這個木楔可隨時拔起來。

06 桌子完成。塗裝時必須將桌板、腳材、長榫拆開後再來進行，本書的作品是用上漆來作修飾，但可依個人喜好做改變。

Cabinet

打造框架結構的櫃子

■ 用穩重又簡潔的木材製作箱型家具

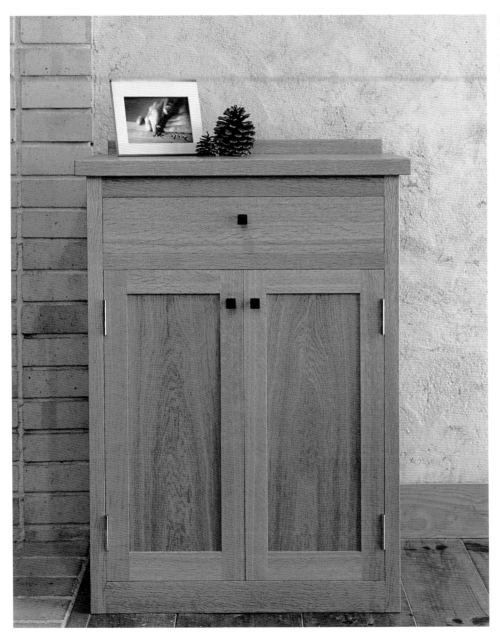

製作時，連細部都不能有一絲
馬虎，感覺相當紮實的櫃子。
上油後，美麗的木紋看起來簡
潔有力。

□框架結構的櫃子

本體的構造全是用榫接方式的框架結構，先在框架上鑿出準眼，再嵌入層板。面板與桌子同樣是採用拼接而成的板材，再進行鳩尾嵌條的加工，因此做法相當繁複。門板也是將外框用榫接的方式作接合，並嵌入層板。

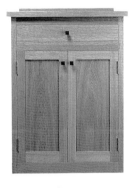

front

back

side

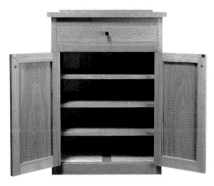

inside

□設計圖

寬640mm、深420mm、高850mm的櫃子，用榫接方法來組裝。面板上後端的細木條能夠防止擺放的物品往後掉落。棚板的木釘孔是每30mm鑿一個孔，但距離也可更寬。

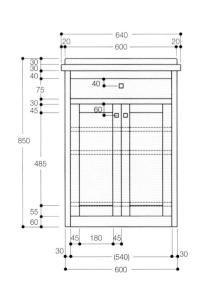

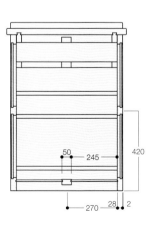

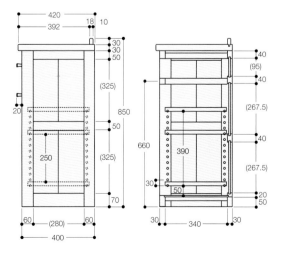

□ 立體設計圖

結構上基本是用四榫肩方榫接
式做接合，但為了在層板鑿入
的溝槽，位置要稍微錯開，有
時也需依情況來改變榫肩的形
狀。細部的尺寸與形狀，請參
考各個詳細的圖示。

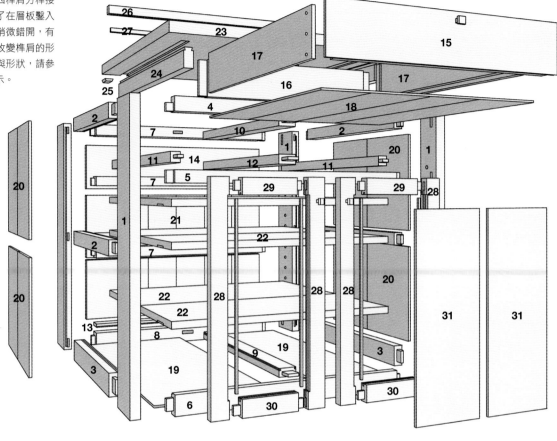

□ 使用木材

木材名稱	號碼	樹種	尺寸	數量
側面的框架	1	櫟樹	30×60×820mm	4
	2	櫟樹	28×50×336mm	4
	3	櫟樹	28×70×336mm	2
前樘（橫樘）	4	櫟樹	30×40×588mm	1
	5	櫟樹	30×30×588mm	1
	6	櫟樹	30×60×588mm	1
內嵌條背樘	7	櫟樹	30×40×588mm	3
	8	櫟樹	30×50×588mm	1
內部底部的框架	9	櫟樹	30×50×384mm	1
內部上方的框架	10	櫟樹	30×50×384mm	1
內部正中央的框架	11	櫟樹	30×30×384mm	2
	12	櫟樹	30×50×384mm	1
壓條	13	櫟樹	30×30×540mm	1

木材名稱	號碼	樹種	尺寸	數量
抽屜背面的背板	14	栓木	9×105×555mm	1
抽屜前板	15	櫟樹	20×105×555mm	1
抽屜背板	16	厚朴	15×105×555mm	1
抽屜側板	17	厚朴	15×105×350mm	2
抽屜底板	18	厚朴	9×319×約105mm	5
底板	19	櫟樹	9×255×352mm	2
側面嵌板	20	櫟樹	9×144×333mm	8
背面嵌板	21	栓木	9×275.5×約100mm	12
層板	22	榆樹	18×計355×539mm	3
面板	23	櫟樹	30×210×640mm	2
面板的鳩尾嵌條	24	櫟樹	30×49×339mm	2
鳩尾蓋	25	櫟樹	25×9×20mm	2
裝飾板	26	櫟樹	18×30×600mm	1
木舌	27	櫟樹	6×12×584mm	1
門的直挺	28	櫟樹	27×45×625mm	4
	29	櫟樹	27×45×240mm	2
	30	櫟樹	27×55×240mm	2
門的嵌板	31	櫟樹	9×186×493mm	2

其他尚有把手3個、磁鐵夾1個

□框架結構櫃子的製作流程

1 製作框架本體

乍看之下，這個櫃子的製作方法似乎很複雜，但只要一個面一個面去觀察的話，就會變得比較容易瞭解。側面是由2根縱材與3根橫材所構成，而側面的2片板子之間，含有構成正面的框架材3根，以及構成背面的框架材4根。如此一來便完成本體的外框。外框之中又含有水平的3個框架（圖示在次頁）。此外，構成桌底的框架、構成抽屜底部的框架、支撐面板部分的框架等等，這些構造材全必須進行接口的加工。

〔側面的框架材〕

這是從側面看進內側的圖示。前後方的板材上，都需鑿正面框架材與背面框架材的榫眼。也要鑿棚架上及固定鳩尾嵌條的木釘孔。縱材的內側與橫材的內側都需鑿嵌入層板的溝槽。

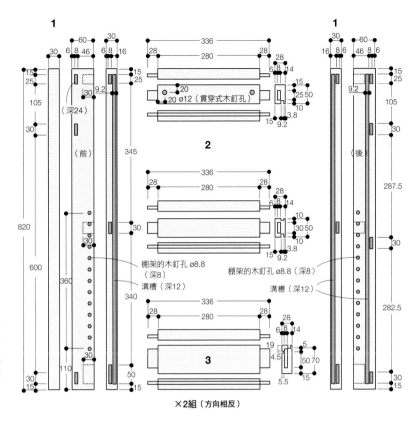

〔橫檔（正面的框架材）〕

除了上下的橫材之外，分隔抽屜與門之間還需加入1根橫材。每一個內側，在銜接前後木材的榫眼的下方材，內側都需鑿出嵌入底板的溝槽。

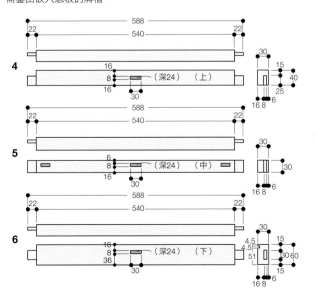

〔內嵌條（正面的框架材）〕

背面除了上下的橫材之外，中間也要平均地放入2根橫材。合計共4根橫材。內嵌條同樣需在內側鑿榫眼的上方3根木材上，鑿層板的溝槽。

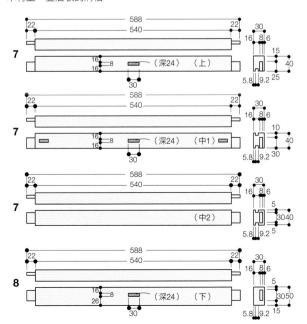

〔內部底部的框架材〕

這是構成本體內部最下方的面的框架結構。這裡必須插入底板。之後會裝上壓條，所以必須事先在底板上鑿溝槽。

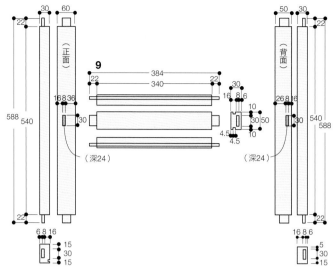

〔內部上方的框架材〕

面板下方的框架。抽屜會裝在這個框架之下。中央材的榫頭，其榫肩上方需裁掉一些，使上方留出空間，以防壓到鳩尾嵌條。

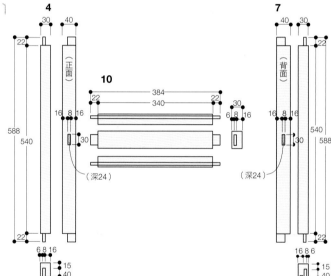

〔內部正中央的框架材〕

這是構成抽屜下方面的框架。與正背面的框架材為相同的形狀，做成一對。

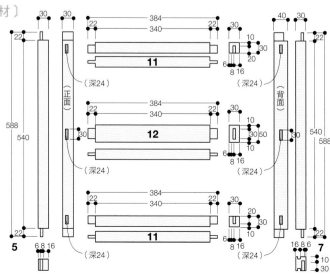

〔壓條〕

這是組好本體後裝在底部框架的後方材上的壓條（因此後方材需比前方材低10mm）。為嵌入底板，需在壓條上鑿溝槽。這部分等需要嵌入底板時再製作也可以。

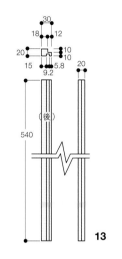

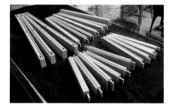

01 所有的構造材都必須先製作出需要的榫頭、榫眼以及木釘孔。製作時切勿弄錯左、右、上、下的構造材。

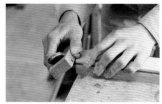

02 所有構造材製作完成後，在榫頭的端面用鉋刀鉋倒角，使榫頭易於嵌入榫眼裡。

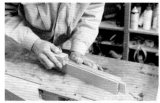

03 鉋完構造材後，再用240號左右的砂紙砂磨。除接口處之外，都必須用砂紙磨倒角。

2 組裝框架並嵌入層板

組件完成後,便可開始進行組裝。第1天先組裝側板(2組)、底部的框架、上方的框架以及正中央的框架。分別將每個木材塗上接著劑並組裝起來,接著用固定夾固定,並等接著劑完全凝固乾燥。隔天拆掉固定夾,並在需要之處鑿溝槽。完成之後,組裝時需將每根木材一邊裝入正面與背面橫框材,如此一來便完成一只大型的箱子。

〔背板〕

必須事先製作好抽屜裝進去時的內板,且是在組裝時一併裝入內板。雖然在Oak Village,幾乎都是之後才裝入層板,但初學者需將所有層板事先製作完成,並在組裝同時一起裝入會比較容易。

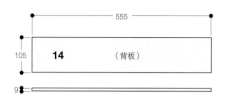

555
105
14 (背板)
9

01 組裝側板。將縱材打橫,並用型板固定。榫頭與榫眼均塗上接著劑,再嵌入橫材。

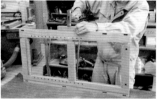

02 在榫頭以及另一根縱材的榫眼裡塗接著劑再嵌進去。先用手敲打進去,再放上木塊用鐵槌敲打。

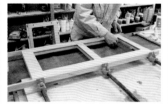

03 裝上固定夾夾緊,再檢查每個角是否均呈直角。調整直角時,可調固定夾的緊度再做調整。

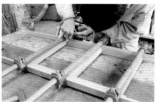

04 用濕抹布將多餘的接著劑擦拭乾淨。此外,裝固定夾時一定要墊木條。

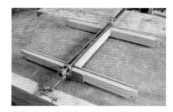

05 底部的框架、上方的框架與正中央的框架同樣進行組裝,再夾上固定夾並檢查是否呈直角。

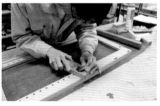

06 隔天,待接著劑完全凝固後再拆掉固定夾,用鉋刀鉋平不平整處。

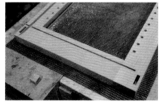

07 將側板上底板尚未完成的溝槽,用修邊機鑿出來。前方留24mm,後方則鑿到底。

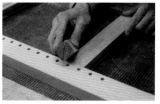

08 將所有組裝完成的構件用240號左右的砂紙砂磨,在接近接口處沒有倒角的那個角落,用砂紙磨倒角。

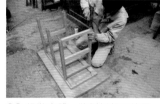

09 組裝本體。將側板朝下放置,再將已完成的3個框架塗上接著劑,並從上方嵌進去。

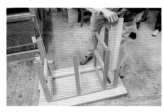

10 裝入事先已完成的內板。所有的內板經適度地敲打後,再從這裡裝進去。

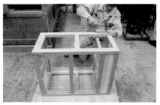

11 將另一邊的側面材塗上接著劑後,再從上方嵌進去。先用手敲打進去,再放墊木塊並用鐵槌敲打。

12 裝上固定夾,一邊檢查每個角是否呈直角,並調整固定夾的緊度。

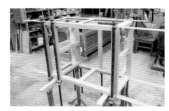

13 固定夾夾好後,用濕抹布將多餘的接著劑擦拭乾淨,並等待接著劑凝固。

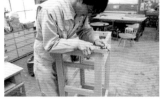

14 待接著劑完全凝固後,用鉋刀鉋平不平整的地方。為避免將平面削得歪斜,鉋削時必須一邊確認平整度。

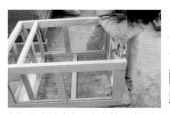

15 用砂紙砂磨下方與前面的面倒角。側板已事先修飾過,因此這裡不需要進行砂磨。

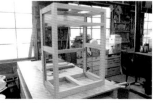

16 完成本體的框架。接著再配合這個框架製作抽屜與門板。最後再裝入層板的部分。

3 製作抽屜

從這部分開始製作裝入框架本體內的組件。首先是抽屜。前板使用的是與本體相同的櫸木材，其他的側板、背板以及底板則需使用質地較軟、容易加工且不易產生歪斜的厚朴材。關於抽屜的組裝方式，前面與側面是使用搭接的方式來組裝（參考P78），背面與側面則是將榫頭嵌入溝槽的方式裝進去。底板是由5片厚朴材，以舌槽接合的方式拼接而成。抽屜則需製作得比實際尺寸稍微小一點。

〔抽屜〕

由於前板屬於外觀的部分，所以必須選擇木紋漂亮的板材。進行搭接法的加工，並在中央處鑿把手的孔。側面以嵌入溝槽的方式加工，並鑿小螺絲孔。背面刻榫頭。所有的板材需鑿嵌入底板的溝槽。

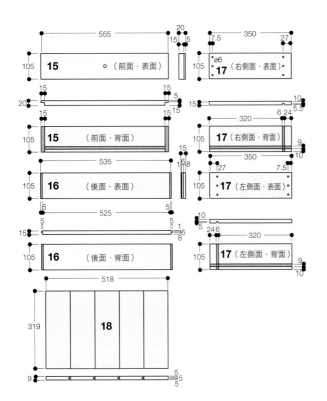

01 將裁切好的抽屜木材，實際放入已組好的本體中，檢查密合的狀況。

02 若能確認密合，再參考左圖尺寸，分別在前板、背板與2片側板上進行接口的加工。也必須鑿把手孔。

03 組裝抽屜的木材。首先先將側板朝下放置，將背板從上方嵌入，接著將另一片側板從背板上方嵌入。

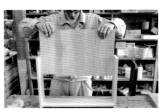

04 改變方向，將背面朝下放置，並將底板裝進去。裝入底板時不塗接著劑。

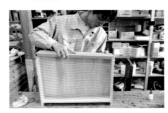

05 將前板的櫸木材塗上接著劑，從上方嵌進去。接著再用濕抹布將多餘的接著劑擦拭乾淨。

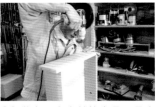

06 裝上固定夾並檢查是否呈直角，再等待接著劑凝固。之後再從側面將小螺絲裝入木釘孔，鎖緊。

07 用鉋刀鉋平不平整處，實際裝進去並確認裝入的情況後，釘入固定底板的釘子。必須小心，切勿影響到直角。

08 將已裝入小螺絲的洞塗上接著劑，並插入木塞，接著再用薄鋸將多餘的木塞鋸掉，並削平整。

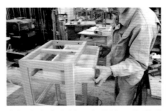

09 將完成的抽屜實際放入本體看看，檢查能否裝得進去，並確認是否與前面的面平行。接著再用鉋刀鉋平。

10 用鉋刀將背面、側面倒角。前面用砂紙砂磨，再用砂紙倒角後即大功告成。

4 製作底板、層板與棚板

製作裝入本體側板與背板的層板與底板，並嵌進去。本體內可移動式的棚板也需在這裡製作。Oak Village 所製作的箱型物，都是組裝本體後再將層板裝進去。這個組法要防止層板間產生空隙並不容易，所以若不熟稔這個組法時，可先在組裝本體時，同時將層板嵌進去會比較容易。裝入層板時無需塗上接著劑。

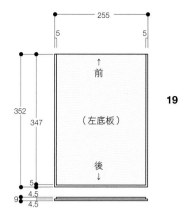
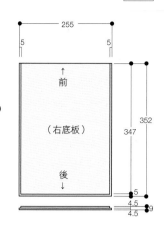

〔背板〕

將數片已進行舌槽加工的栓木板拼接起來，成為548mm的一片背板。這裡需製作2片背板。無需塗接著劑。櫃子的背板必須經適度的敲打後，再裝入抽屜的後方。最後將這塊組合板嵌入剩下的2個地方。

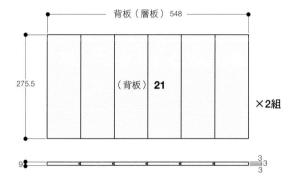

〔底板〕

底板請參考圖示的尺寸來製作。由於底板是嵌入"底部框架"上的溝槽裡，但為使嵌入後形成一個面，必須製作接口。再者，在裝入底板前，先將鑿好溝槽的壓條（P.60）裝進去。

〔側板〕

嵌入側面材裡的層板。由於側面分成上下兩段，所以需照圖示尺寸製作4組側板。這是用舌槽接合的方式裝進去，當然也就不使用接著劑。這裡盡可能配合木紋的方向來配置。

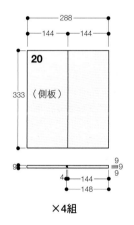

〔棚板〕

裝入本體內可移動的棚板，使用的是18mm的榆木材。插入木釘的木釘孔，裡面必須稍微寬一點，使木材有伸縮的空間。這裡準備了3片棚板，但可依個人喜作改變。

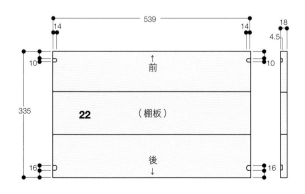

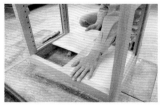

01 嵌入本體底板。將側板插入事先在框架材上鑿好的溝槽裡，嵌入後即形成一個面。之後再放入壓條（P.60）。

02 裝入壓條再固定底板。這裡需要很細膩的工法，若覺得不容易，也可直接將底板用釘子固定住。

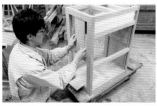

03 嵌入層板。層板需嵌入左右兩側與背面，共計6個地方。事實上，這動作是在塗裝完畢後才來進行。

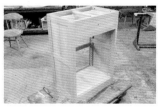

04 本體框架內的抽屜完成，同樣嵌入層板。接著製作放在框架上方的面板與門板。

5 製作面板並進行鳩尾嵌條的加工

製作櫃子的面板。這裡使用2片櫟木材來做拼接。為使面板有伸縮的空間，並防止翹曲的情形，必須進行鳩尾嵌條的加工。鳩尾槽與鳩尾嵌條的製作方法與桌子相同（參考P.80～82「面板的鳩尾嵌條加工」）。尺寸參考本頁的圖示。不過，由於櫃子是從正面的方向來看，所以2根鳩尾嵌條的嵌入方向不是相對，而是從後方嵌入。面板後端需製作防止物品向後掉落的裝飾板。

〔面板〕

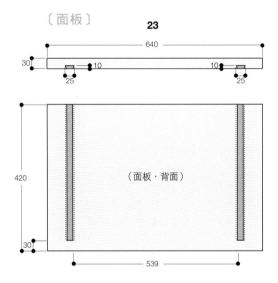

將2片30mm厚的櫟木材拼接成420×640mm的面板。面板的背面需鑿鳩尾溝槽，且2條鳩尾嵌條必須從後方嵌入進去。此外，為使鳩尾嵌條能夠收納在本體框材的內側，嵌條之間的尺寸設在539mm。

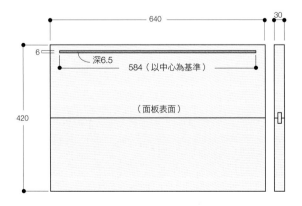

面板的表面與桌子的面板相同，必須進行鳩尾嵌條的加工，並引出水份，等乾燥後再用砂紙砂磨修飾。裝飾板的木舌嵌入的部分，使用修邊機來鑿溝槽。

〔鳩尾嵌條〕

製作2根嵌入鳩尾溝槽裡的鳩尾嵌條。做出鳩尾的接口後，再裝上錐度銷。錐度銷只裝在鳩尾嵌條嵌入溝槽時，內側的那一個面上。一邊確認嵌入鳩尾溝槽的狀況，再做削切修整。

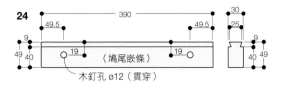

×2組（左右的錐度銷方向相反）

〔面板的裝飾板〕

為防止面板上的物品向後掉落，所以必須在面板後端安裝一個小木板，稱之為裝飾板。這個裝飾板與面板是先鑿溝槽後，再用舌槽榫接的方式做接合。

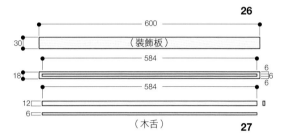

01 在拼接完成的面板上鑿鳩尾溝槽，並製作鳩尾嵌條。製作完成後再將嵌入鳩尾嵌條。2根嵌條同樣都要嵌進去。

02 嵌入後製作鳩尾蓋並嵌進去。（參考P.54「製作附鳩尾嵌條的桌子9」）

03 在面板表面鑿嵌入裝飾板的長槽，寬6mm、深6.5mm。接著將裝飾板裝入長槽。

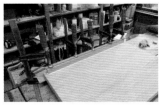

04 用接著劑將裝有木舌的裝飾板嵌入面板的溝槽內。溝槽內也需塗接著劑。最後再用固定夾夾緊。

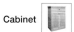

6 製作門板並進行修飾

終於來到最後的階段，這部分要製作門板的框架，修飾後再進行組裝。門板與本體用鉸鍊固定。由於必須等到最後塗裝完畢後再作固定，所以先用小螺絲暫時將鉸鍊固定住，決定位置之後再拆開。為使各位瞭解面板嵌入的情形，會做到打木釘的步驟，但事實上，這動作是塗裝完畢後才來進行。門的層板因濕氣或乾燥而產生伸縮的情況時，為以防產生空隙，需從裡面用壓條固定住。

〔嵌板〕

門的嵌板是從正面看得見的部分，因此必須留意木紋的方向。由於門板是左右配置的形式，所以最好選擇方向一致且視覺上平衡的木紋。一片嵌板上各裝2 根壓住層板的壓條。

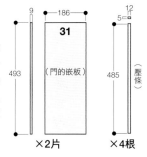

〔門的框材〕

框材與嵌板相同，都屬於正面材，因此必須注重木紋與色澤的搭配。這是用方榫接合的方式作接合，但因為會嵌入層板，所以接口部分有些複雜。製作時要分清楚表面、背面與左右上下。需左右製作2組。

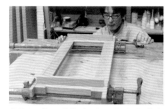

01 組裝門的框架時，參考本體的框架結構，並固定住。必須檢查框架是否呈直角與水平。

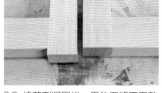

02 接著劑凝固後，用鉋刀將不平整處鉋平，再將直挺的餘木（圖上左）裁切整齊（圖上右）。

03 將門裝上去看看，並調整成門與本體間有0.5～1mm的空隙。

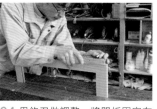

04 用鉋刀做調整。將門板固定在木工虎鉗上慢慢鉋削，直至門材與本體吻合為止。

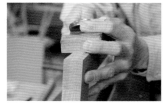

05 由於這是雙開門，所以需將左右門會碰到的地方，稍微向內用鉋刀鉋削，以便順暢地開啟。

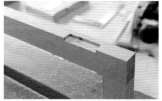

06 為裝上鉸鍊，門上需鑿鉸鍊的溝槽。事先製作與鉸鍊形狀相同的型板，並用修邊機銑削。

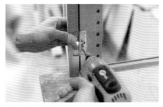

07 本體的框材上不鑿鉸鍊的溝槽。將鉸鍊固定在門上，再輕輕用小螺絲固定在本體上，並確認位置是否正確。

08 將面板放上去，檢查鳩尾嵌條是否能確實嵌入框架中。事實上，這動作是在塗裝完畢後才進行。

09 將直徑12mm的木釘用鐵槌敲入事先配合框材鑿好的木釘孔中（這部分也是塗裝後再進行）。

10 於門上鑽把手的洞。塗裝後用木楔將把手固定在門上（請參考P.47「指接榫凳子的步驟3」）。

11 將嵌板嵌入門框，並從內側用壓條壓好固定（這部分也是塗裝後再進行）。

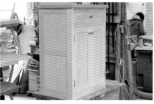

12 完成櫃子的本體。需在組裝前進行，依個人喜好的塗裝種類來進行塗裝。將嵌板、門拆開，個別進行塗裝。

將家具使用得長長久久的智慧 **1**

防止原木裂開的蝴蝶鍵片

各位應該看過在厚實的原木面板上，嵌入不同色澤的蝶形木頭吧。這是為了防止已有裂痕的木頭其裂口擴大所做的處理，稱之為蝴蝶鍵片。

製作家具的木材，為了防止日後產生歪扭、裂痕或翹曲的情形，基本上都會使用已經完全乾燥的木材，但一片大塊的木板桌，都難免會有以上的情形出現。由於大塊的厚原木板，內部要完全乾燥需花費很多的時間，所以即使已進行適度的乾燥加工，但由於內部尚未完全乾燥，日後仍會有加工後乾燥收縮的情形產生。大塊的板子又重又厚實，因此加工後翹曲或裂開的可能性也很高。

書中也介紹了防止桌面翹曲的方法，只要在桌底裝上鳩尾嵌條便能發揮良好的效果。另一方面，關於裂開的處理方法，雖然不能使裂開"破鏡重圓"，但卻有辦法能夠防止板材繼續裂下去，那就是蝴蝶鍵片的加工。若只是小小的裂痕，可塗上接著劑防止裂痕擴大，但若裂口很大時，蝴蝶鍵片的加工就能有效解決這個問題。將木頭嵌入快要裂開的木材上，接合起來並牢牢固定住，雖然從面板的表面看得到蝴蝶鍵片，但反而別有一番風味。蝴蝶鍵片的加工不但能修補木材上的缺點，也有裝飾性的效果，這就是蝴蝶鍵片的妙用。

□ 嵌入蝴蝶鍵片的方法

 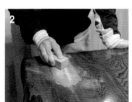 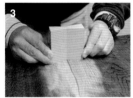 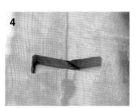

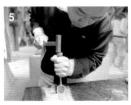 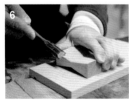 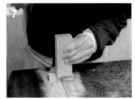

1 原木櫟木材的桌子出現裂痕。由於這是樹齡約200年的古木，所以加工成桌子後，也能使用非常久。

2 先用180號左右的砂紙磨平裂痕處。磨出的粉末要清乾淨。

3 蝴蝶鍵片要嵌在裂痕長度的正中央。木材使用的是硬度與面板相同或更硬的木材。先將蝴蝶鍵片放上去，再用鉛筆畫出輪廓線。

4 沿著輪廓線用修邊機等工具來搪孔。若裂痕較深，就要搪出面板厚1/2～1/3深的孔。若裂痕較淺，則深度只要比裂痕稍深即可。

5 由於修邊機會使角的線條呈圓形，所以要用鑿刀沿著墨線整齊的鑿切。需配合深度來裁切蝴蝶鍵片的厚度。

6 嵌入蝴蝶鍵片時，面板的裂痕是與蝴蝶鍵片的木紋需呈直角。嵌入榫眼後檢查看看，若密合的話就可削倒角。

7 榫眼裡的木屑需清乾淨，再將蝴蝶鍵片與榫眼塗上接著劑後相嵌進去，接著墊木塊再用鐵槌敲打進去。

8 敲打的聲音改變時，表示木材已到底，接著將多餘的接著劑擦掉，等乾固後再用鉋刀鉋平。用砂紙砂磨後再進行塗裝的工作。

CHAPTER

04:

學習木工技術

無論看似何等複雜的家具，只要仔細觀察細部的部分，
就能發現大都是使用基本的木工技法組裝起來的。
相反的，即使是看似簡單的木工小物，
若沒有一一跟著步驟來進行，也沒辦法順利完成。
所以，無論製作的物品是什麼，都必須從學習基本技法開始。
這部分從木工的基礎技術，到木榫的接合製作方法，
利用照片或圖示將各種木工技術詳細地介紹給各位。

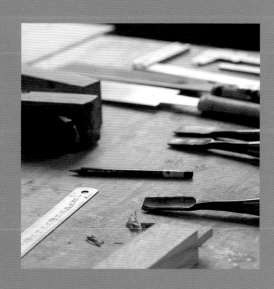

準備 1 依目的選擇適合的木材

木材的選擇方法

■符合「美觀、堅固、簡潔」的三大要素最為理想

　　木頭屬於生物，因此即使被砍伐，無法從大地獲取養分，仍會持續產生變化。經過無數歲月培育而成的樹木，就算被砍下來製成一片木板，仍會逐漸改變原來的形狀。簡單來說，就是樹木細胞內積存的水分被釋放出去，一點一滴地乾燥收縮。人們將這些經過時間所產生的變化稱之為「翹曲」、「歪扭」等等。就算將木頭筆直地裁切，形狀也會有所改變，這個情形稱之為「歪斜」。這些變化的情形與裁切木頭時的方向也有關係，好比說，若是與年輪的方向呈直角裁切的徑面板，變形度較低，若是與年輪同樣方向裁切的弦面板，變形度就很高。話雖如此，弦面板的效果非常好，且木紋也相當豐富多變，是弦面板的一項優勢。因此，製作家具之際，必須妥善運用木材的特色，並培養選擇木材的惠眼，也很重要。

弦面板

與年輪同樣方向裁切的木材。木紋表情很有味道，且數量較多，缺點是乾燥後易變形。

徑面板

相對於年輪垂直裁切的木材。只能從一根木頭裁切下來，所以數量不多，寬度也有所限制，優點是不容易變形。

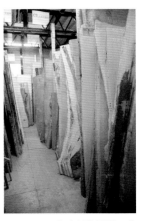

Oak Village的木材放置場。花費十幾年的時間收集而成，有許多一整塊的大木板，是貴重的天然木材。

Table

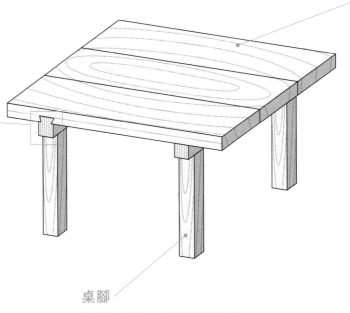

面板

由於這屬於外觀的部分，所以選擇時需注重木紋的紋路。可以選擇自己喜歡的木紋，譬如線條簡潔或特殊有趣的木紋。通常面板都是由幾片板材拼接而成，但如果能拿到一整片的木板，更別有一番風味。

鳩尾嵌條

使面板乾燥後有伸縮的空間，也能防止木板翹曲的加工法，就是鳩尾嵌條的加工。為防止木材鬆動，接口必須緊密地結合在一起。因此鳩尾嵌條需使用收縮度較低的徑面板。

木材若產生收縮的情形時，接口就會鬆動，所以右邊的弦面板較不適合做為鳩尾嵌條。最好使用乾燥後不易變形的徑面板。

桌腳

由於桌腳必須牢固地支撐乘載的重量，因此要選擇筆直的木材，而不是木理中途被切斷掉的木材。

將板材拼接成一片面板時，必須注意木紋的方向。最好能夠如左圖，自然且流暢地拼接在一起，看似一整塊的大木板。

Chair

椅腳

由於椅子的椅腳必須支撐人的體重,所以必須選擇耐重且堅固的木材。最好一眼看過去,木紋沒有中途被切斷掉的木材。若椅腳設計成有弧度的形狀時,則最好使用與弧度相同方向的木紋。

選擇與柱腳弧度相同方向的木紋,並順著木紋方向將木材裁切下來,也能提高木材的強度。裁切時若中途將木紋裁斷掉的話,木材較易折損,因此必須注意這一點。

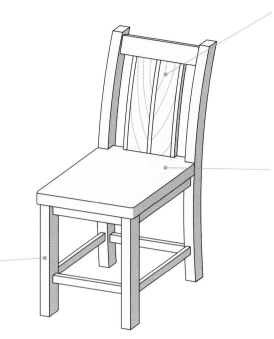

背板

椅子靠背的部分,是可以展現創意的部位。由於背板屬於外觀的部分,因此除注重木紋與色澤之外,最好也選擇自己所喜愛木材。由於這部分不需要負載太重的重量,所以可選擇設計度高的木材。

椅面

這也是經常被看到的面板,所以選擇木材時也必須重視木紋的紋路。當然也必須有足夠支撐人體重量的厚度。

Cabinet

門板

這部分可說是櫃子的"門面",因此選擇木材時最好能花點心思。門的嵌板需選擇木紋漂亮的木材,而且左右木紋需平衡,色澤也必須一致。因此,盡可能使用同一根大木頭裁切下來的木材。

門板的木紋,除了要選擇形狀類似的木紋,也必須考慮方向的配置。但若是斜向的木紋,流向同方向時會產生歪斜的感覺,所以必須使用左右對稱的配置方式。

抽屜

正面需選擇木紋漂亮的木材。為防止產生歪斜的感覺,最好將木紋以水平方向放置。側板、背板與底板,與其做注重美觀與否,倒不如選擇不易產生歪斜的樹種或徑面板,拉取抽屜較容易。

面板

這個部分的被注意度次於門板,所以要選擇木紋漂亮,但使用再久也不會產生歪斜的木材。若屬於拼接的面板,拼接時也要注意木紋的方向。

框材

製作櫃子之類的箱型作品,每個角必須呈直角,否則日後若產生歪斜的情形時,就會很難開關或拿取東西。屬於構造體的框架結構材,必須使用不易歪扭、且年輪緊密的板材。

側板、內板

側面嵌板的注意度不如門板,所以無需挑剔木紋的紋路,但色澤最好能符合門板的顏色。背面的層板不會被看到,所以也不用太拘泥這部位的木紋。

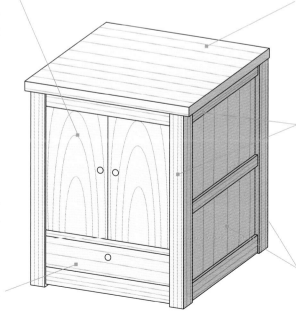

準備 2 榫接式家具需要的重要工作
備料

■ 準確的直角是基本要求

在木材上做出凹凸形狀的榫卯，當兩塊木材緊密地接合在一起時，就能夠發揮驚人的接合強度。因此，製作木榫家具時，所有的木材都必須呈直角，而且需以直角的面為基準面來裁切木材或進行加工。因此，這部分為各位介紹開始製作木榫家具時所需要的準備工夫。由於木材必須完全呈水平的面，所以必須使用手壓鉋機等的木工機器。如果家中沒有這些專業工具時，可請DIY賣場或專門製作木材的工場，幫忙裁切木材。木材乾燥後會產生歪斜或翹曲的情形，所以製造木材時最好能在進行木工工作之前。

□ 使用工具

手壓鉋機、平鉋機、圓鋸機

□ 製作木材的方法

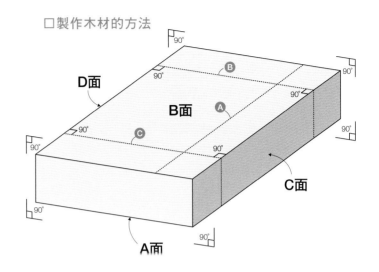

1：製作基準面

用手壓鉋機鉋木材，將下方的面鉋平（A面）。以這個面做為基準面。每鉋削一次就要觀察木材的面，檢查是否漏鉋的部分，必須一直重覆這個動作，直到整個木材的面全都呈水平。

2：上下面呈平行

基準面完成後，利用平鉋機，使上方的面（B面）與基準面平行，但仍需留需要的厚度。

4：裁切需要的寬度

做到這裡，基本的裁切工作即完成。接著要將呈直角的木材裁切成需要的尺寸。使用圓鋸機裁出需要的寬度（A線）。

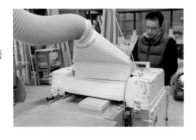

5：裁切需要的長度

決定寬度後，接著就是裁切需要的長度（B、C線）。此時需使用圓鋸機，但若尺寸較短時，也可使用手鋸來裁切。

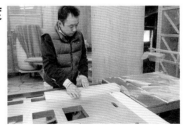

3：側面呈直角

側面（C、D面），必須與上下面呈直角。這部分一開始需用手壓鉋機來鉋削。再用尺呈直角放在鉋床上來裁切木材。

準備 ③ 畫墨線可製作精準度高的木榫

畫墨線

■ 墨線分「線內、線外」

在木材上畫出用鋸子或鑿子加工的線，稱為「畫墨線」。原本的墨線是真的以墨來畫線，因此這名稱便沿用至今，但目前大都是用鉛筆畫線。畫墨線時，必須準備的工具有鉛筆與測量距離的直尺，以及與面呈垂直畫線的角尺，這些都是製作木榫家具時不可或缺的工具。除此之外，畫一定寬度的線，或在多根的木材上畫相同寬度的線時，畫線規或畫線器都是不可或缺的輔助工具。這裡用製作凳子的例子為例，為各位說明畫5等分指接榫的墨線時之步驟。

□ 使用工具

鉛筆、尺、角尺、畫線規或畫線器

□ 製作木材的方法

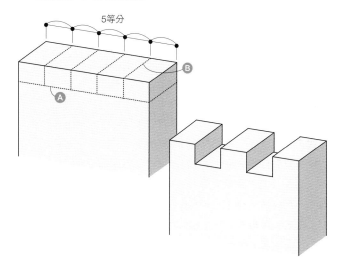

5等分

1：畫榫肩線

〔用畫線規畫線〕

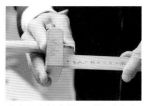

決定從木材的斷口到榫肩線（A線）的距離，並將畫線規的刀片貼著直尺，將刀片拉出需要的尺寸後，再鎖緊螺絲。

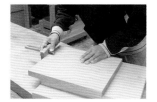

將畫線規的前端緊貼著木材斷口，筆直畫線，並用刀片在木材上淺淺畫出刻痕（線）。

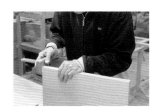

接著將木材立起，木邊也需畫線，接著再翻回背面，另一邊的木邊也要畫線。

〔用畫線器畫線〕

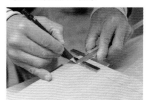

決定木材斷口到榫肩線的距離後，將畫線器的刻度沿著切口固定。

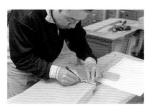

將畫線規尺的邊緣緊貼著木材的斷口，並用鉛筆在前端畫線。接著一邊沿著木材斷口移動畫線器，一邊畫線。

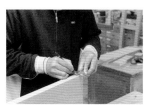

每個面都需畫上墨線，木邊的面也一樣。4個面都必須畫上榫肩線。

2：畫等分記號

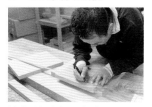

接著將板寬等分成5等分，並分別畫上記號。

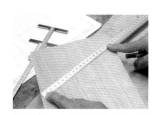

若量出來的數字無法用5整除時，就要像圖中將直尺斜放，再分成5等分。

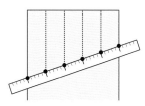

將尺斜放，使木材的邊與邊能被5整除（這裡的距離是25cm），並畫上記號。

3：畫等分線

沿著畫好的等分點，用角尺的單邊壓在木材的斷口上，從木材斷口到榫肩線垂直畫線。

斷面也要畫線。使用指接榫時，需在2塊木材上畫上同尺寸的墨線，這時將木材重疊再同時畫線會比較整齊。

將木材翻過來，將角尺貼上去，從木材斷口畫垂直的線至背面的榫肩線。

加工 1 垂直接合木材的基本方法
方榫接合

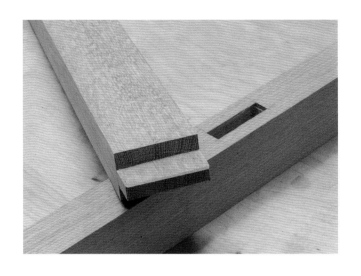

■ 活用「敲打木頭」的方法

　木頭與木頭接合時，最基本的接合方式就是方榫接合。這是在一根木材的前端做出「凸」形榫頭，在另一根木材則鑿「凹」形榫眼，再將凸木材嵌入凹木材裡，將2根木材緊緊固定住的接合方式。只要學會方榫接合方式，無論是四方型的框架，H型的骨架，或箱型家具均難不倒各位。榫接的效果雖然驚人，仍須依組裝的部位來改變榫接的形式。進行加工時，基本上榫眼（凹部）的尺寸較榫頭（凸）小。將榫頭敲打至較緊的榫眼裡，能夠緊密地密合且不容易鬆開，之後再將不需要拆開的部分，塗上接著劑，以防止鬆脫。

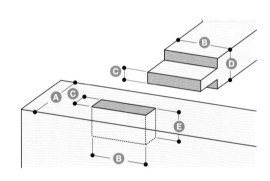

□ 使用工具

鉛筆、定規、角尺、畫線規、電鑽、平口鑿、鐵槌、溝底鑿、夾背鋸、縱鋸、平鉋刀、固定夾、夾具

□ 尺寸的算法

各位最好記住，基本上都是1/3的比例。榫眼的厚度 C 是木材厚度 A 的1/3。必須注意，不要超過1/3的比例。榫頭需配合榫眼來製作，深度 E 是1/2～2/3為止。

□ 加工方法

〔製作榫眼〕

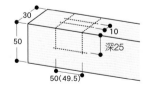

榫眼需比榫頭稍緊，組裝後才不會鬆脫。若是闊葉樹50mm的榫頭，榫眼最好是49.5mm。

01 參考左圖的墨線圖決定榫眼的位置，並畫上墨線。先用直尺量出距離，再用角尺垂直畫線。

02 用畫線規決定榫頭的寬度並畫線。這裡是將30mm等分，所以是10mm，再從左右方至10mm處畫線。

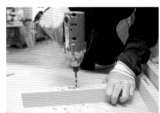

03 用電鑽裝上比榫眼更小的鑽尾（這裡是直徑8mm），鑽接近榫眼的深度，將中間的廢料大致清除。

04 用鐵槌敲打平口鑿，鑿切至近墨線的位置。使用與榫眼差不多寬的平口鑿，較容易鑿。

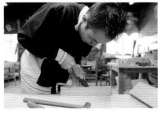

05 大致地鑿切後，改用手拿鑿子的方式沿著墨線修齊。要慢慢仔細地修整，以防修過頭。

06 使用溝底鑿將榫眼底部清除乾淨後即完成。

〔製作榫頭〕

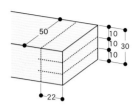

嵌入榫眼的榫頭形狀，必須與榫眼相符，但長度與強度可依需要的尺寸作改變。榫眼可配合榫頭的長度來設定。

01 在木材上畫上墨線。首先先自木材斷面的22mm處畫榫肩線，在3個面上用畫線規畫10mm寬的等分線。

02 沿著墨線用夾背鋸裁切榫肩線。由於必須裁得非常精準，因此請使用擺曲寬度短的夾背鋸。

03 用雙面鋸的縱刃從木材切口處裁切。不要一次鋸斷，先鋸上半部後再回過頭來，從另一方向鋸掉。

04 使用平口鑿將榫肩的部分以及用縱鋸鋸斷的部分修飾整齊。需注意不要削得太多。

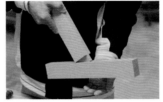

05 試著將榫頭的一半放入榫眼裡，檢查接口是否密合。緊密的程度以用手提起也不會鬆脫最為理想。

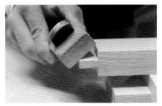

06 若密合的話，為了使榫頭較易嵌入榫眼裡，要用鉋刀將榫頭的端面倒角（圖中榫頭前端的部分）。

〔組裝〕

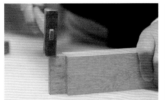

01 由於接口較緊，所以必須輕輕用鐵槌敲打，讓榫頭能夠輕易地嵌進去。這方法稱之為敲打木頭。

02 用筆將木工用的接著劑平均且薄薄地塗入榫眼中。榫頭也要塗接著劑。榫頭前端的木材切口處可不塗接著劑。

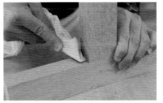

03 從榫眼的正上方垂直地將榫頭插進去，再用手輕輕敲打至榫眼。

04 接著再用鐵槌敲打，使榫頭緊密地嵌入榫眼裡。也可使用固定夾固定，以防木材鬆動。

05 榫頭完全插進去之後，將多餘的接著劑擦掉。由於使用的是水性的接著劑，所以最好用濕抹布來擦拭。

06 檢查接合處是否呈直角。實際製作家具時，可放上角尺再等待接著劑凝固。

□ADVICE

備妥這些工具，就能迅速提升工作效率

處理木榫接合最重要的就是要沿著墨線裁切，因此必須營造能使木材穩定的環境。此時只要準備一張工作台，再用固定夾固定木材，使木材不會移動，便能夠集中精神沿著墨線裁切。此外，如果技術不夠純熟，也很難用鋸子筆直地鋸出一直線。若能製作如右圖般的型板，就能發揮良好的效果。

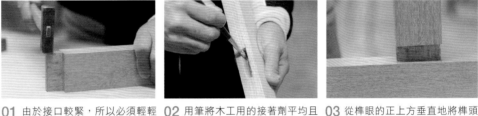

工作台

準備一張具有一定程度的寬度，且面板水平的工作台。由於放上工作台上的木材有可能會移動，因此必須鑿出固定木材的木楔孔。

直角規

為防止鋸片超出墨線的輔助型板。將直線的部分沿著墨線放好，再將鋸片靠在型板上移動。將型板的一邊呈45度角時，也可鋸出斜角。

加工 ② 適用於任何做法的榫頭

四榫肩的方榫接合法

■ 適合各種形況的萬用方榫接合

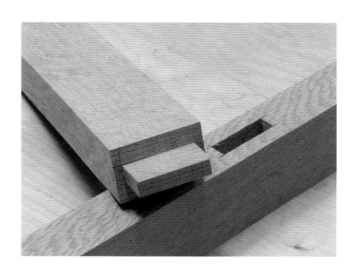

　　實際製作木榫家具時，最常使用的榫接方式就是四榫肩的方榫接合。榫肩的面積比方榫接合大，能夠更加牢靠地固定木材。加工時與一般的方榫接合一樣先製作榫頭，之後再將榫頭的兩端裁切掉，在短邊上製作榫肩面。榫眼的加工也與方榫接合相同，但必須配合榫頭的形狀改變尺寸。構思榫接的方法時，若是垂直嵌入木材的中央，就需使用四榫肩方榫接合，若與木材的端作銜接時，可使用四榫肩方榫接合或三榫肩的方榫接合。接合較細的木材時，則可使用一般的雙榫肩方榫接合法。

□ 使用工具

鉛筆、定規、角尺、畫線規、電鑽、平口鑿、鐵槌、溝底鑿、夾背鋸、縱鋸、平鉋刀、固定夾、夾具

□ 尺寸的算法

榫眼的厚度Ⓒ與方榫接合相同，基本上都是木材1/3的比例。再依這比例算出榫頭的厚度Ⓒ。榫頭的寬度是由木材寬度Ⓑ的2/3為基準，來決定榫肩的尺寸。

□ 加工方法

製作榫眼時，與方榫接合的榫眼相同，需事先畫出墨線（P.72），並在兩端畫5mm的榫肩線。加工方式與方榫接合相同。

01 做好基本榫頭後，將兩端的裁切處畫上墨線。這裡用畫線規畫5mm的榫肩線。

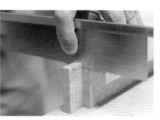

02 用夾背鋸沿著墨線裁切。一開始的榫肩線要裁切至接近墨線的位置。

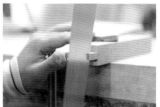

03 將木材打橫用固定夾固定，再用夾背鋸從木材切口裁切。切至之前已裁切好的榫肩線的位置。

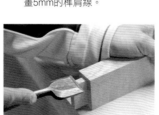

04 用鋸子裁切時，需留下些許的墨線，之後再用平口鑿將墨線削掉並修飾整齊。

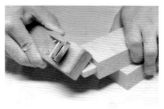

05 與方榫接合的方式相同，先將榫頭嵌入榫眼中，檢查有無密合，若密合時，則用鉋刀將榫頭的端面倒角。

06 與方榫接合的方式相同，將榫頭與榫眼塗上接著劑並組裝。接著再用固定夾固定，並檢查是否呈直角。

加工 ③ 重點在於使用精細的工具

橫槽與嵌槽的做法

■ 重點在於使用精細的鋸子與鑿子

　　嵌入層板或底板等薄的板材時，大都會先鑿出橫槽，再將薄板嵌進去。鑿橫槽也是製作榫接家具時必須要懂的加工技術。這裡也為各位介紹徒手鑿橫槽的方法，但若徒手鑿長距離且一定深度的橫槽時，相信就連熟悉手工具的人也很難鑿得既準確又漂亮。其實只要使用修邊機或木工雕刻機等電動工具來鑿橫槽，便能夠鑿得又快又正確，所以一般製作溝槽時，大都會使用電動輔助工具。

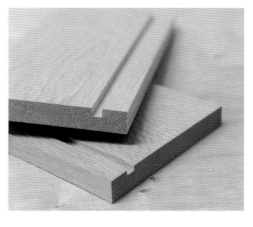

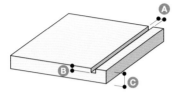

□尺寸的算法

溝槽的寬度 A 需配合嵌入材的厚度。深度則要看是使用的是層板還是框架材來改變尺寸，若鑿太深則有損木材的強硬度。深度 B 最好盡可能控制在木材厚度 C 的一半以下。

□使用工具

鉛筆、直定規、角尺、畫線規、曲尺、修邊機（或可用鑿溝鋸、平口鑿、鐵槌）

□加工方法

〔徒手加工〕

畫墨線時，要將木邊的面平行放置，再依需要的寬度畫2條線。可使用畫線規或畫線規尺來畫會更準確。

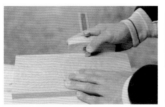

01 量出需要的尺寸後拉出畫線規的刀片，在木材的面上畫2條平行的線。

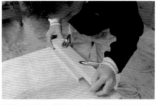

02 將做為導線的木條沿著墨線放置，為防鬆動需用固定夾將木材與木條固定住。

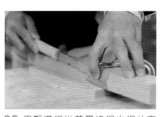

03 用鑿溝鋸沿著墨線鋸出鋸片寬度的溝槽。由於這個溝槽具有導線的作用，所以需鑿1mm左右的深度。

04 2條線都鋸出導線後，用平口鑿從邊緣開始鑿。先將鑿子壓平再開始鑿。

05 鑿子必須順著木紋的方向削切。若逆著木紋方向時，刀片較難鑿進去，且無法鑿得整齊漂亮。

06 一邊用尺檢查溝槽的深度，並鑿至需要的深度。必須仔細確認，以防鑿得太深。

〔使用修邊機〕

01 將與溝槽寬度相同的木工銑刀裝至修邊機上後，再用曲尺測量銑刀刃至底座邊緣的距離。

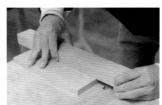

02 從墨線與這個距離的尺寸上放上木條，讓修邊機的銑刀刃放在橫槽的墨線上。

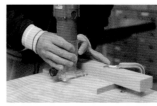

03 調整銑刀深度，再沿著木條移動修邊機，銑削出溝槽。

加工 ④　面與面的組合就要使用這個方法

指接榫的做法

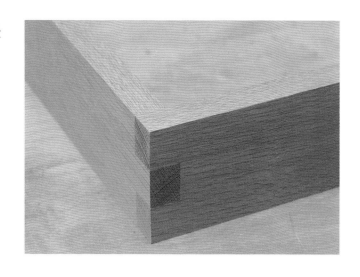

■ 簡單又精緻的接合方式

　　將板材與板材做直角的接合時，最有效的方法就是指接榫。這方法適合製作四方形的箱子或以面來構成的家具。在木材的邊緣，畫出另一塊木材厚度的線，再以這條線做為榫肩線，製作凹與凸的形狀。兩方的木材都必須畫上墨線，將凸部以交錯的方向裁切下來，所做的接合的方式。這裡使用的是基本的3榫頭指接榫（3個凸部），但凹凸數量做成5個或7個都可以。不過，木材兩邊的高度必須一致，且數目以奇數為原則。雖然榫頭的數量多，但因為接著面增加，接合時也會比較牢固（如右圖）。由於每個凹凸部都必須密合在一起，數量一多加工時也會比較困難。

□ 使用工具

鉛筆、定規、游標卡尺、角尺、畫線規、夾背鋸、縱鋸、平口鑿、鐵槌、平鉋刀、固定夾、夾具

□ 尺寸的算法

每個凹凸部的木材斷面到榫肩線的距離，都與銜接的木材厚度相同（BB'同尺寸、CC'同尺寸）。而寬度也是將木材的寬度A平均地等分成奇數。此處為裁切成3等分的3榫頭指接榫。若是9等分的話，就製作9片榫頭的指接榫。

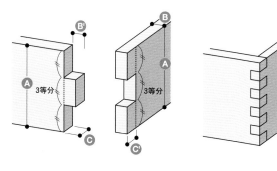

□ 加工方法

〔畫墨線〕

01　用游標卡尺測量銜接材的厚度。這裡是23mm。測量厚度時，游標卡尺比一般的尺量得更準確。

02　畫線規的刀片需拉出銜接材厚度的距離（23mm）。再將拉出的刀片用螺絲鎖緊，以防鬆動。

03　用這個畫線規，在一方的木材上畫上榫肩線，並將前端緊靠在木材斷面上，筆直地畫線。

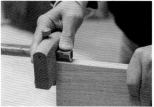

04　需畫一圈的榫肩線。這裡的兩片木材厚度都一樣，所以都要畫上相同的尺寸。

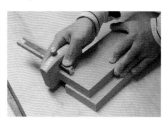

05　畫等分線。測量木材的寬度（90mm），再用3等分的數字（30mm）的畫線規畫線。

06　畫完墨線。將兩片木材銜接並分別畫上記號，需裁切的部分（畫×），需留下的部分（畫○）。

〔製作凹面材〕--------

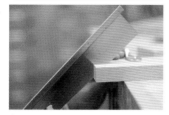

01 進行木材的加工。用夾背鋸沿著等分線切割。一開始可如圖斜向裁切。

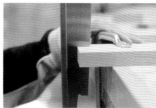

02 刀片切到榫肩線附近時,將刀片立起,垂直裁切木材。切到榫肩線的位置。

03 以同樣的方式裁切2條等分線後,中間需裁切掉的部分,先用縱鋸切幾道切痕。

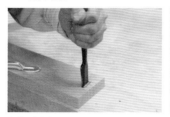

04 將木材放在工作台上,再把平口鑿放在離榫肩線稍微外側的地方,用鐵槌將木料鑿除一部分。翻面也以相同的方式加工。

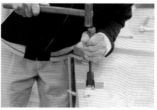

05 用手拿著平口鑿,沿著每個面上的墨線切削整齊。需注意勿切削得過多。

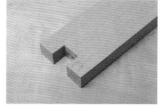

06 如此一來,凹材即完成。等另一根凸材完成後再進行細部修飾,因此在這裡先不做修飾。

〔製作凸面材〕--------

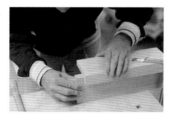

01 為了裁切木材邊緣的墨線,必須將木材立起並用固定夾固定。可用直角尺(P.73)靠著木材再用固定夾固定。

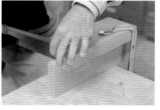

02 用夾背鋸順著導木裁切。一邊用手指壓住鋸子的刀身一邊進行裁切,刀片較穩定。

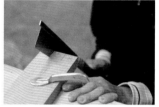

03 裁至榫肩線後,將木材打橫再用固定夾固定,這次從木材斷面處開始裁切。刀片切至榫肩線。

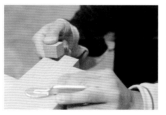

04 將木材翻面,用相同的方式裁切,最後再將木材立起來裁切,便可直接將木片剝下來。另一邊也以相同的方式加工。

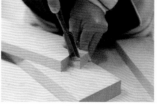

05 將裁掉的部分用平口鑿修整齊。用鋸子裁切時會留下墨線,此時可用平口鑿修掉墨線。

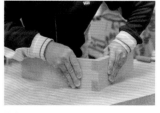

06 與剛剛加工好的凹材相嵌,檢查是否密合。如果嵌不進去時,再用平口鑿做調整。

〔組裝並修飾〕--------

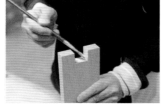

01 調整完畢之後,便可進行組裝。用筆沾木工用的接著劑,將凹部內側的3個面平均地塗上一層薄薄的接著劑。

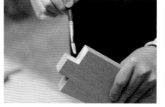

02 凸材也要塗上接著劑。這部分是將凸部兩端的2個面,分別平均地塗上一層薄薄的接著劑。

03 組裝好之後,墊木塊再用鐵槌敲打。用固定夾將相嵌的部位固定住,再將多餘的接著劑擦掉。

加工 5 製作抽屜或箱子時使用
搭接法

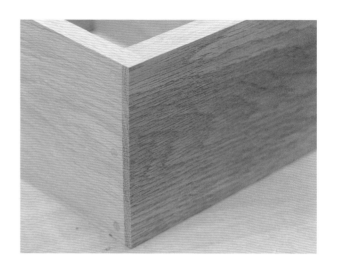

■ 雖然是簡單的榫接組合，卻一樣能牢固地接合
在一起

　　從正面看不到加工痕跡的接合方式，且比其他的榫接方法還簡單，所以相當適合初學者。雖然這個方法是只將正面材的背面削切下來一部分，再搭接上另一根木材做固定，但這種榫接組合本身無法固定，必須使用接著劑或小螺絲來輔助。與其將兩個平面接合在一起，以搭接的方法，將接合的面積擴大，更能加強固定的效果。為了補強，可從側面釘小螺絲固定，此外，為隱藏小螺絲的頭，需打入木製的木塞。搭接法從表面看不到加工的部分，所以適合用於抽屜的面板與側板的接合。只需使用修邊機等機器工具正確地銑削出溝槽，比指接榫還容易做。

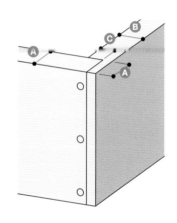

□ 使用工具

鉛筆、定規、角尺、游標卡尺、畫線規、修邊機、畫線器、平口鑿、電鑽、固定夾、板手、薄鋸、平鉋刀、夾具

□ 尺寸的算法

測量做為側面的木材厚度Ⓐ，再在面板上鑿出此厚度的溝槽。雖然只需鑿出從側面釘入小螺絲的深度Ⓒ，但若鑿太深，面板會變薄，需稍加注意。最好訂在Ⓑ的2/3的深度。

□ 加工方法

〔 在面板畫墨線並加工 〕

在面板的背面，畫上側板厚度的寬度（15mm）。木材斷面與木邊上也要畫出深度（木材的厚度是20mm，所以是14mm）。

01 用游標卡尺測量側板的厚度，這裡是15mm。接著用尺，將畫線規拉出這個尺寸的刀片。

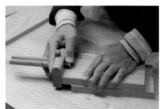

02 用畫線規在面板的背面與斷面上畫線。同樣的將畫線規拉出14mm的深度，並在木邊上墨線。

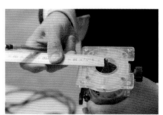

03 在修邊機上裝鉋花直刀，並測量從底座緣邊到鉋刀刃的距離。

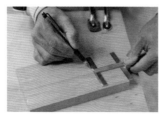

04 從木材的斷面至這個距離的位置上畫墨線。這條線可做為移動修邊機時的導線。

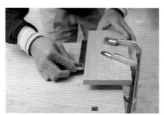

05 沿著導線的墨線墊導板，再用固定夾固定。檢查木條是否呈直角擺放。

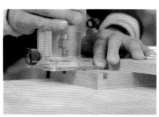

06 將修邊機的底座沿著導板移動並銑削出溝槽。切勿一下子就銑削14mm，應每次銑削3mm左右，分次銑削。

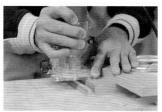

07 不移動木條,直接將修邊機打橫銑削至邊緣。將刀片拉出14mm,用相同的方式再裁切一次。

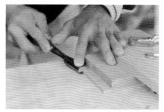

08 溝槽完成。若削切後的面產生毛邊時,需用平口鑿修平。木材的兩邊需銑削溝槽。

09 將側板搭接在一起,檢查尺寸是否符合。這裡是用4片木板製作成箱子,所以必須製作另一片相同的木板。

〔在側板畫墨線並加工〕

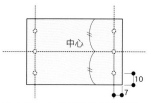

中心

10
7

畫上釘入小螺絲與螺釘孔的墨線。與表材銜接的部分是14mm寬,所以以中心處為基準,在7mm的位置上鑽孔。

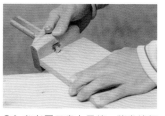

01 參考圖示畫上墨線。將畫線規拉出7mm,在兩邊畫上墨線。以中心處為基準的10mm處畫上記號。

02 在畫上記號的位置上用電鑽鑽孔。由於要放入直徑6mm的木塞,所以要用直徑5.8mm的鑽尾鑽半深,不要鑽透。

03 木材的兩邊各3個孔,合計共有6個木釘孔。2片側板以同樣的方式加工完成。如此一來木板即加工完畢。

〔進行組裝〕

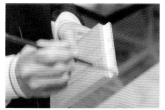

01 用筆沾上木工用接著劑,將4片組合的面全部平均地塗上一層薄薄的接著劑。動作必須快速,以免接著劑乾掉。

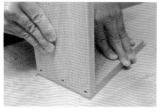

02 將面板與側板搭在一起壓住,另一片側板與背板搭在一起,並緊緊地壓住。需注意,避免產生高低差。

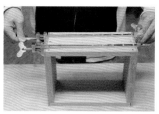

03 組合後,裝上固定夾並夾緊。此時要注意別塞住木塞孔。

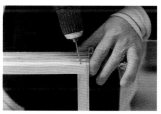

04 在木塞孔的裡面鑽小螺絲孔。裝上比小螺絲的直徑稍小的鑽頭,稍微朝外側鑽下方的孔。

05 鑽出小螺絲深度的孔後,將小螺絲放進去,再用板手鎖緊。如此一來就可固定住箱子。

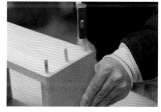

06 將木塞孔內塗入適量的接著劑後,用手裝入木塞。再從上方敲打至完全到底為止。

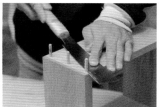

07 使用薄鋸將木塞多餘的部分裁掉。用手輕壓住刀身,再裁切至接近側板的程度。

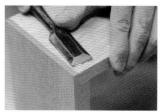

08 若仍留有些許的木釘頭時,可用平口鑿削掉。用同樣的方式,將所有的木塞打入木塞孔裡。

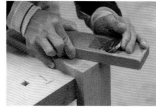

09 組合時若有不平整或木釘孔產生高低差的地方,需用鉋刀鉋整齊。

加工 ⑥ 乾燥處理可防止木材翹曲
面板鳩尾嵌槽的加工

■ 專家會用「聲音」判斷嵌入的狀況

　　製作木榫家具時，為使木頭日後不會產生鬆動或翹曲的情形，基本的做法就是使用乾燥處理過的木料。然而，即使進行過乾燥處理，過了一段時間木材仍會產生些許乾燥收縮的情形，而當溫度改變時，也會產生些微熱脹冷縮的變化。尤其是弦面板，無論進行過什麼樣的處理，木材仍會有所改變。如果是大塊面積的面板，只要一點點的變化，問題也會不小，因此，為了抑制這些變化，最有用的方法就是進行鳩尾嵌槽的加工。在面板的背面鑿鳩尾槽，目的不在於防止木頭收縮，而是防止面板發生翹曲。木榫家具只要有一處鬆脫，就會影響到其他的接口，此外，即使是一塊面板，也是由好幾片木板拼接而成，因此最好能在面板上加上鳩尾嵌條。

□ 使用工具

鉛筆、定規、角尺、木工雕刻機、鳩尾嵌槽加工用的錐度尺與型板、固定夾、鑿溝槽的修邊機、平口鑿、木工鉋削台、曲尺、鐵槌

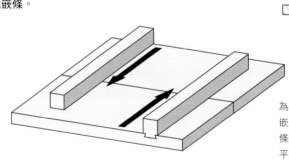

為防接口鬆脫，必須鑿成鳩尾的形狀，將嵌條從兩側放進去。依箭頭的方向，將嵌條用力壓到底，這個構造能使面板保持水平的狀態。如果不事先在面板上做處理，日後就會產生如上圖般翹曲的情形。

□ 尺寸的算法

原則上嵌條是以相對的方向嵌進去。為了加強壓制的力道，嵌條與鳩尾槽都要做出斜錐，滑進去並壓到底為止。前端不能凸出去 Ⓒ 。斜錐只做在內側 Ⓑ ，外側必須與木材斷面平行 Ⓐ 。鳩尾槽的深度需鑿得比嵌條稍深 Ⓓ 。

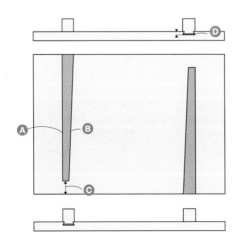

□ 事前準備

嵌條與鳩尾槽的錐度尺斜度為3/1000。由於這個斜度微小到肉眼看不出來，所以最好能事先製作如下圖般的型板。一邊調整寬度，並將3/1000斜度的錐度尺 Ⓐ 貼在垂直畫線的型板上。

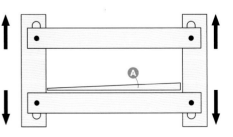

□ 加工方法
〔製作鳩尾槽〕 --------

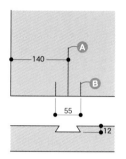

鳩尾槽的中心 Ⓐ 是自邊緣 140mm的位置上。以此處為中心，從木材側邊處嵌入寬 55mmⒷ的嵌條。

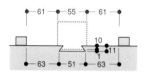

在下方木工雕刻機的底座緣到榫刀尖的距離（63mm）的溝槽，並測量出上方的尺寸（61mm）。

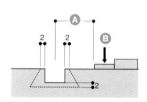

為使溝切機正確地鋸除鳩尾槽的中間廢料，準備具有導板寬度Ⓐ的墊片Ⓑ。

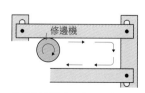

移動修邊機時，必須留意回轉的方向。需照圖中的方向滾動，鑿1次。

01 木工雕刻機上裝上鳩尾的榫刀頭，再測量底座邊緣到榫刀尖的距離。這裡是63mm。

02 在鳩尾槽的入口處畫上左上圖的線，再參考第2個圖示，裝上型板並畫另一邊的墨線。

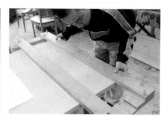

03 將型板的一邊貼在墨線的位置上（自嵌條邊緣的61mm處），並用固定夾固定。

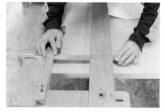

04 型板的另一邊也裝在比錐度尺寬度稍大的位置上。並實際裝上錐度尺。

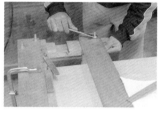

05 決定好位置後，將型板的螺栓鎖緊固定。這時需測量型板間的距離。

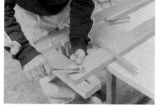

06 將與測出來的距離（這裡是177mm+α），測量在型板的另一面，再將螺栓鎖緊固定。

07 鑿鳩尾槽的型板安裝完成。需用固定夾固定，以防型板與面板鬆動。

08 畫出鳩尾溝槽前端停住的位置。這裡是自木邊35mm的位置上畫墨線。

09 一開始用溝切機鋸出中心處。為了放置墊片，需測量底板邊緣至與刀片的距離。

10 參考第3個圖示，裝上墊片，再用溝切機鋸中心處。

11 用溝切機鋸出溝槽。在鳩尾溝槽外側留下2mm程度的寬度。這裡需鋸3次。

12 取下溝切機的墊片，再將錐度定規裝在內側的面上，再用木工雕刻機來銑削。

13 木工雕刻機移動的方向請參考左下圖。木工雕刻機的銑刀片深度調整為11mm。

14 用手摸摸溝槽的內側，檢查看看是否有起毛邊。若有起毛邊就要用平口鑿修掉。

15 同樣在另一邊也要鑿鳩尾槽，但這個溝槽的入口設在對面的木材側邊上。如此一來鳩尾槽即大功告成。

〔製作鳩尾嵌條〕

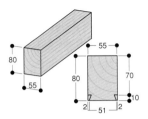

參考「木材的選擇方法」
（P.68）選擇木材，並進行裁
切。

鳩尾嵌條的鳩尾若削切過多，
會不容易修正，因此一開始須
在離實際線條的外側1mm處削
切。

由於只需在一邊裝上錐度尺，
所以為了分清楚方向，最好先
在木材上畫上記號。

01 接口與鳩尾槽相同，用鳩尾榫刀來銑削。準備一個能將木工雕刻機倒裝的木工銑削台。

02 在銑削台下方裝上木工雕刻機，將刀片調整成10mm的深度來鉋削。量深度時，可使用曲尺。

03 不要立刻進行銑削，先用剩料試試看。事先準備相同尺寸的剩料（與嵌條相同的木條等）。

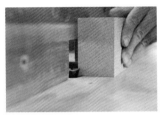

04 啟動木工雕刻機的開關，用剩料來測試銑削。雖然兩邊都需銑削，但請參考圖2，銑削一小段即可。

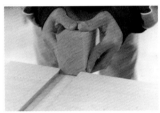

05 鳩尾榫完成後，試著嵌進去。若榫頭比鳩尾槽大約1mm即OK。若削得太多，則需調整依板的位置。

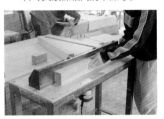

06 將剩料削得比鳩尾槽大約1mm後，在銑削台的位置上，實際將剩料的嵌條墊段都削切（兩側都需削切並製作接口）。

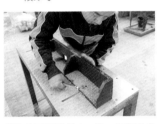

07 為了再削得小一點，需調整依板的位置。這次要調整成能夠裁成約0.5mm的大小。

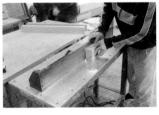

08 同樣地，先用剩料削看看，配合溝槽寬度約0.5mm的大小時，就可將剩料的嵌條通過那個位置銑削。

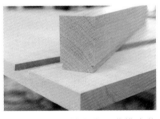

09 將嵌條銑削比鳩尾溝槽大約0.5mm。2根嵌條以相同的方式製作，之後再裝上錐度尺。

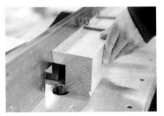

10 將錐度尺靠在嵌條上（最好能固定），使木工雕刻機的銑刀正好銑削接口處。

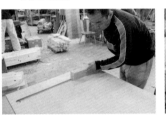

11 直接銑削靠有錐度尺的嵌條，再插入鳩尾槽試試看。由於嵌條在離入口附近即停止，所以必須再削切。

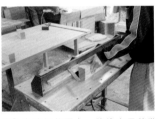

12 在這個位置上，將錐度尺稍微滑動並固定，將嵌條通過木工雕刻機削切（需注意別削錯面）。

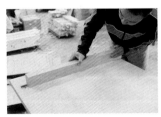

13 試著將銑削好的嵌條嵌入鳩尾槽裡。再用手用力敲打進去，直至圖中的位置（前端留5cm）。

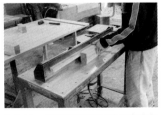

14 另一根嵌條也以同樣方式進行削切。需確認削切面，使錐度尺能面對面。

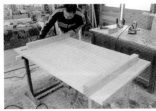

15 兩方嵌條均製作完成後，即完成鳩尾嵌條。實際製作時，等接口完成後可用鐵搥敲到底。

加工 7 可拆卸式的固定接合方式
木楔

■ 用木頭鎖緊木頭

這項傳統的榫接方式，不只家具，也常用於木造房屋上。為了固定製作好的木榫，並將二根木材接合在一起而在木材上鑿孔，再將木楔打入孔中固定。由於家具的木榫較小，通常都使用接著劑膠合而已，但若擔心木材會鬆脫的話，便可使用釘木楔的方法。這個方法可以不使用接著劑便將木榫牢牢固定住，且日後也可隨時拆卸下來，對於組裝式的桌子等腳型類家具，是很方便的方法。關於接合的方法，先製作出木榫的接合後，再分別在榫頭與榫眼上鑿木楔孔。木楔的長度是前端會稍微凸出木楔孔。組好榫頭後再釘入木楔即完成。

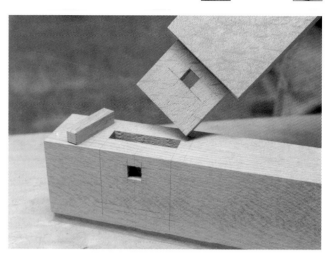

□ 使用工具

鉛筆、尺、角尺、畫線規、電鑽、平口鑿、鐵槌、雙面鋸、平鉋刀

□ 尺寸的算法

所有木楔都需貫通木材Ｅ。木楔孔的大小Ｂ是榫頭寬度Ｃ的1/5。此外，為使榫頭與榫眼能夠被木楔緊緊固定住，榫眼上的木楔孔的位置，要比榫頭上的位置稍低。

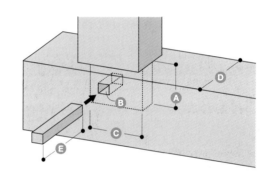

□ 加工方法

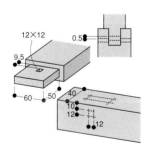

12×12
0.5
9.5
60　50　40
10
12
12

畫墨線的例子。為使榫頭根部緊緊地嵌在榫眼裡，木楔的位置需相互錯開0.5mm。

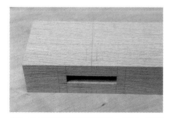

01 在榫眼木料的側面，畫上木楔的墨線。為使榫頭牢牢嵌入榫眼裡，木楔孔需開在10mm的位置。

02 同樣在榫頭木料上用電鑽鑽孔。鑽好一側後，將木材翻過來，另一面也以相同的方式鑽孔。

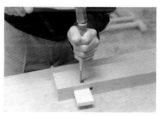

03 為防止木材裂開需墊木條，再沿著墨線用平口鑿削切。如此一側的木楔孔即完成。

04 製作四榫肩的方榫頭後，參考左圖畫上木楔的墨線。需畫在比外孔高9.5mm的位置。

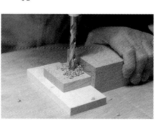

05 用比木楔孔小的鑽頭鑿孔。為防止榫頭裂開或折斷，需事先在下方放墊木。

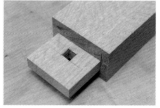

06 用平口鑿沿著墨線削切，削成正方形孔。這裡是12mm正方形的木楔孔。最後再嵌入榫眼並釘入木楔。

成形 ① 不只外觀，也要講求安全性
倒角

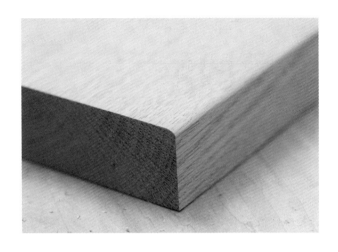

■ 提高美感的最後一道工夫

　　所謂的倒角，就會將木材的角裁切掉。有時倒角的面相當小，小到有些人甚至沒察覺到這部分，然而這小小的面卻會影響到整個家具的印象。確實磨過倒角的家具，也會予人完整的印象。除此之外，為了安全性的考量，也不能忽視削倒角這個步驟。當我們的手不小心碰到木材銳利的角時，尤其是質地較硬的木頭，很可能會刮傷手。所以即使是故意設計成筆直的線條，也必須磨面積微小的倒角。有些地方組裝後就沒辦法進行倒角的作業，所以基本上需在組裝前便將每個木材磨好倒角。不過，榫接的部分必須緊緊地密合在一起，所以這部分切勿削倒角。

□ 使用工具

修邊機、平鉋刀、砂紙

□ 簡易的倒角種類與重點

圓面
將倒角的面磨得又大又圓時，作品給人的感覺較溫柔。削切時，須在修邊機裝上1/4尺刀。

斜面（45度）
用平鉋刀削倒角時，將刀片呈45度角進行削切。深度可依喜好做調整。

線面（少許）
只削一點點的倒角，可將鉋刀的刀片拉出一點點，或用砂紙輕磨成倒角。

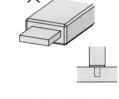

削倒角時，原則上榫頭與榫眼接合的部分不削倒角，這點必須留意。由於接口是平整的面與面做緊密地接合並固定在一起，若鉋倒角的話，木材有可能因此產生些微的鬆動，導致接口的精準度下降。

□ 加工方法

修邊機
用修邊機銑削時，裝上喜歡的木工銑刀（這裡是1/4尺刀），在小面積的面上銑削一次。事先畫出接口的榫頭與榫肩的部分，且必須在這條線之前停下來。

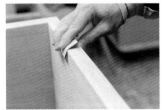

砂紙
用砂紙磨倒角時，要如圖長長地摺3褶來磨會比較順手。將砂紙放在欲磨倒角的角上，用一定的力量一邊滑動一邊磨出倒角。

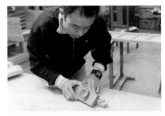

平鉋刀
用鉋刀鉋面時，一定要呈45角下去鉋。通常都是用一般的平鉋刀（上圖）來鉋倒角，但也有倒角專用的鉋刀（下圖）。

成形 ② 為坐得舒適所做的修飾
座面凹陷

■ 順著木紋並用力削切

椅面凹陷，是為了使椅面坐起來舒適。因此就算椅面是很硬的木頭，只是順著臀部的形狀挖出凹陷，就會感到椅子溫柔地包覆著臀部的觸感。由於這個做法是將平面挖成圓形的凹陷，所以必須使用丸鉋刀。多準備幾種不同種類且大一點的鉋刀，可視情況來使用會非常方便。雖然椅面凹陷看起來只是面積不大的凹陷，但仍需花時間來刨削。只要先畫上墨線，再專心刨削即可。必須要有耐心。如果有不平整的地方，可使用曲面的刮板來刮削。

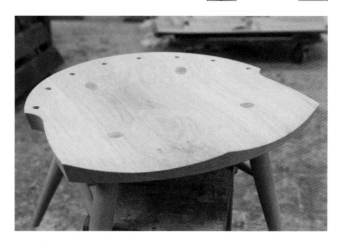

□ 座面凹陷的重點

用鉋刀進行修飾時，必須以順紋（不會產生纖維的方向）的方向來鉋，但椅面凹陷時，與木紋呈直角方向進行削切時，反而不會產生逆紋，且較容易刨切。

□ 使用工具

丸鉋刀（大小）、砂紙機、砂紙

□ 木紋與削切方向

□ 加工方法

呈縱向的木紋椅面時，需依箭頭方向移鉋刀來刨削。一開始先刨最深的A的部分。

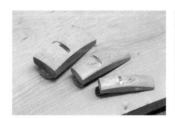

01 準備丸鉋刀，最好能備齊大中小的尺寸。刨深一點的地方使用大鉋刀，邊緣面積較小的部分則用小鉋刀來刨削。

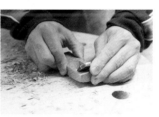

02 一開始拉出多一點刀片，用力刨削。從深的部位開始刨削，邊緣處刨削時需注意弧度。

03 刨出大致的雛型後，收回一點刀片，接著再刨不平整的地方。

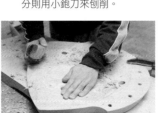

04 修整到一定的程度後，再依順紋方向，慢慢刨整齊。

05 試著坐看看，檢查看看有沒有不對勁的地方。將碰到臀部的部分刨掉，以增加坐時的舒適度。

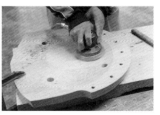

06 刨出適當的凹陷後，用砂紙做修飾。若使用砂布機工作起來會更迅速。

修飾 1 修飾工作絕不能馬虎
組裝&修飾

■ 確認每個階段並進行修飾

　　木材的加工與成形完成後，就要進行組裝的工作。將一根根分散的木材組裝成一個完整的成品，其感動無以言喻。或許各位會因為太過興奮，而急著組裝，但製作家具時，每一步都不能馬虎。木材的每一處都需用砂紙砂磨，再將所有的零件修整得漂漂亮亮後，再一根根組裝起來。若塗上接著劑時，要在接著劑凝固前組裝好，所以迅速又確實的組裝動作非常重要。先在腦中確認組裝的順序，再將木材一一排好。為使接口能緊密接合在一起，必須準備多一點固定夾並均衡地夾緊。直到接著劑凝固之前，絕對不能拿掉固定夾。

□ 需要的工具

砂紙（150號、220號）、砂布機、小掃帚、木工用接著劑、筆、刮刀、抹布、鐵槌、固定夾、平口鑿、視情況也可使用修邊機等工具

□ 組裝順序的重點

組裝與修飾的工程需照右圖的順序來進行。或許各位會以為，只要最後再用砂紙砂磨即可，但組裝完成後，有些地方是手搆不到的死角，因此為了使成品更加完美，就算覺得麻煩，也希望各位能按照這個順序下去進行。

每個木材的修飾	組裝	固定	全體表面的修飾
	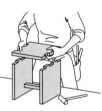	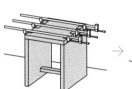	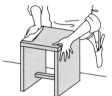

□ 加工方法

〔修飾每個木材〕

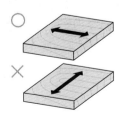

砂磨時，一定順著木紋的方向。因為呈直角方向砂磨時，會刮傷表面。

磨倒角時，一樣需注意，不要磨到會影響接合的地方。

01 備妥砂紙，進行修飾時需砂磨2次，第一次使用150號左右砂紙，第二次使用240號左右的砂紙。

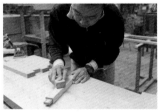

02 磨木材。組裝後變成內面的部分，無法削倒角，所以要在組裝前先倒角。

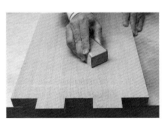

03 如圖將砂紙包住木塊砂磨時，會產生平面，因此能磨得很平整。必須順著木紋磨。

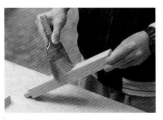

04 磨出來的粉末要用毛刷或小掃帚清乾淨。為防止粉末進入木材的導管中，每磨一次就要清一次。

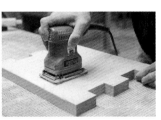

05 使用砂布機砂磨時，需垂直貼著木材砂磨。也可在木材下方鋪止滑墊。

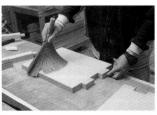

06 將磨出來的粉末清乾淨。磨完後，再換成較細的砂紙，同樣再磨一次。

〔組裝〕

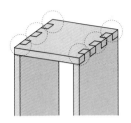

接合木榫時，可以使用鐵槌敲打，需平均地敲打全部的接口。製作這款凳子時，需照上圖的標示敲打。

01 修飾完畢後，依組裝的順序將木材一一排好。一開始將組裝的榫頭與榫眼，平均地上一層薄薄的接著劑。

02 用手將榫敲進去，但用鐵槌敲能敲得更進去。每個木榫都要塗上接著劑，再進行組裝。

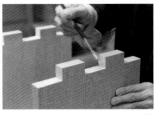

03 接著劑要使用水性的木工用接著劑。榫頭與榫眼的面跟面接合的部分，全都要塗上接著劑後再進行組裝。

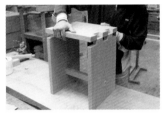

04 一塊木材的兩端都有榫時，要將兩邊同時慢慢嵌進去。

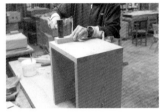

05 嵌進去後，再墊上木條並用鐵槌從上方敲打，以緊密接合。敲打處請參考左圖。

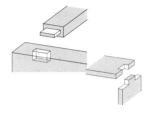

06 接著劑要平均地塗上每個接合相嵌的面，但榫頭前端的木材斷面塗上接著劑也沒用，所以不用塗。

〔固定〕

01 塗上接著劑並組裝好之後，要立刻裝上固定夾並夾緊。這動作必須在接著劑尚未凝固之前進行。

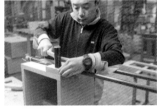

02 用固定夾夾緊時，接合處會產生空隙，這時要墊木條，用鐵槌敲回去。

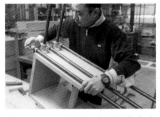

03 再增加固定夾，將所有的接合處均等的夾緊，這裡使用指接榫接合，所以要用3根固定夾夾緊。

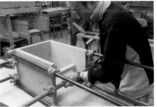

04 不只橫向夾緊接口，上下方向也要用裝上固定夾並夾緊。接著下方的部分也依相同的方式夾緊。

05 夾上固定夾後，為了將多餘的接著劑擦掉，要準備濕抹布。最好也準備刮刀。

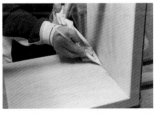

06 擦掉接著劑。角的部分，以抹布包住刮刀來擦拭，能擦得更乾淨。

〔修飾〕

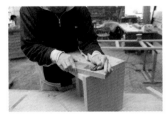

01 接著劑完全凝固後，拿掉固定夾，用鉋刀將接口不平整的地方刨平。

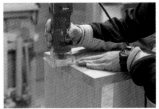

02 磨接合處的倒角，可以用修邊機將外側面倒好角，最好在最後再來進行。

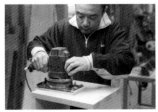

03 固定夾夾過的痕跡，或擦拭接著劑時導致木材起毛的情形，最後也要再砂磨過。

修飾 ② 簡單自然的修飾方式

上油

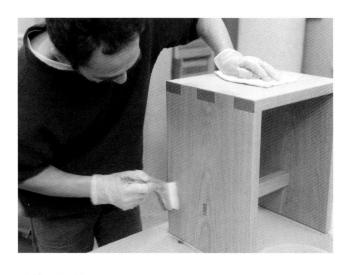

□ 使用工具

塗料（這裡使用的是浸潤性的植物性塗料）、刷毛、裝塗料的容器、
2條擦拭用的抹布、手套、砂紙（400號左右）

■ 重點在於「刷後擦拭」的工作

　　將製作完成的家具進行塗裝的工作。上塗料，不僅能增添家具的美感；木材表面上的一層薄膜，可同時防止刮傷或污痕等瑕疵。為使家具既美觀又能使用得長長久久，就絕不能少了塗裝的步驟。若想保留木頭的質感，又希望能營造原木自然的感覺，就可使用具浸潤性的「上油」塗裝方式。上油時，油脂可滲透至木材裡，並在表面產生一層薄膜，不僅不會妨礙木材的呼吸，還具有保護的功能，是簡單又自然的修飾方式。這部分為各位介紹上油的塗裝方式。塗料是以亞麻仁油為底的植物性塗料。家具一旦塗裝完成，日後也要定期以相同的方式重新塗裝過，即可長保美觀又耐用。

□ 塗裝的重點

塗裝的2～3小時前，移至屋內

若突然將家具從寒冷的空間移到溫暖的空間進行塗裝時，木頭導管內的空氣會膨脹，使塗上家具的薄膜產生小氣泡。因此需等家具適應室內溫度後，再進行塗裝。

確認有無任何瑕疵

即使是看不清楚的傷痕或污漬，進行塗裝後顏色變深，瑕疵反而更加明顯。因此在塗裝前需仔細地確認，將瑕痕修補好。

將砂磨後的粉沫清乾淨

為避免修飾時產生的木粉塞住導管，可用吹風機將木粉吹掉，或用吸塵器吸乾淨。工作台上的粉沫及灰塵也必須先清乾淨。

切勿用沾有油脂的手觸碰木胎

當木胎沾上油脂時，塗裝後該部位的顏色會變深，甚至變色。因此切勿用出油的手或上了護手霜的手觸碰木胎。

□ 塗裝的方法

〔塗裝順序（以凳子為例）〕

① 橫樘
② 底部
③ 內側的面
④ 木邊
⑤ 側板的外面
⑥ 座板的上面

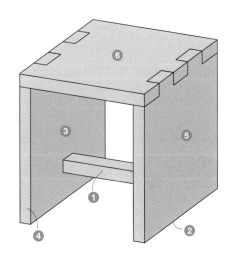

〔1次塗裝〕

01　除塗料外，也要準備刷毛（這裡是兔毛，寬70mm）、裝塗料的容器、擦拭用的抹布。

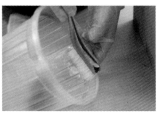

02　將塗料倒入容器內，並使刷毛沾滿油。一邊壓著前端，使刷毛內部完全沾滿油。

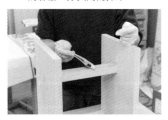

03　先將刷毛壓十次左右，習慣刷毛的感覺後，輕輕抖落多餘的油，再開始塗裝。塗裝順序請參考左圖。

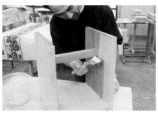

04　一開始先刷之後比較不容易看到的內側。不是一下子就刷整張凳子，而是依順序刷每一個面。

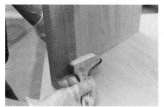

05 角落的部位也要仔細刷。用1/3的刷毛，重疊刷在一開始刷的部位。

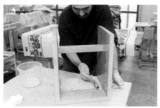

06 若是大型家具，則是分別刷每一個木材，但這張凳子很小，所以先刷滿整個內側即可。

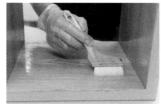

07 一開始先順著木紋來刷，每一處均不能漏掉，接著再與木紋呈直角的方向來刷，最後再順著木紋做修飾性的擦拭。

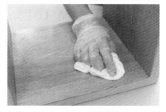

08 刷完內側後，再用乾抹布大約地擦拭一下，也就是所謂的粗擦。一開始先以類似拓印的方式來畫圓形，最後再順著木紋擦拭。

09 粗擦後，再沾上如右圖般的塗料量。整張凳子塗過一次後，再用新抹布以相同的方式做修飾性的擦拭。

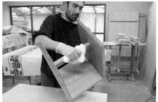

10 修飾性擦拭完畢後，為避免碰到修飾完成的面，需隔著抹布握取橫樑，將凳子翻過來。

11 由於底部也上了油，為避免底部貼至地面，如圖用三角形的木材頂著。

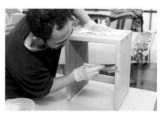

12 一開始先刷木邊。用手壓著木材固定凳子時，需隔著抹布以防弄髒表面。

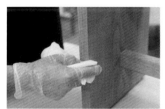

13 用抹布擦拭木邊。由於塗料有可能會溢出表面，所以要用手指擦去角的部分上的油。

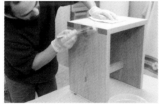

14 刷側面。同樣地刷好塗料後，也要先用抹布粗擦後，再做修飾性的擦拭，但需一個面一個面地來進行。

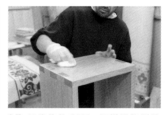

15 最後修飾座面。同樣進行刷塗料、粗擦、修飾性擦拭等工作。直至目前，所有的面均已上油。

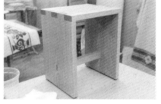

16 最後將凳子放著，等塗料完全乾且凝固。最好能放在通風良好，且照得到太陽的地方。

〔二次塗裝〕- - - - - - - - - -

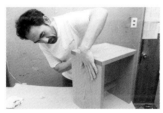

01 等塗料完全乾後，觀察全體，並用手摸看看有無刮痕或漏刷的地方。如果有就必須進行修補。

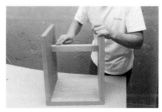

02 用400號左右細砂目的砂紙砂磨整張凳子。不要太用力，只要使凳子表面產生細毛即可。

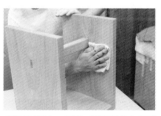

03 砂磨時，必須一邊用乾抹布將磨出來的粉磨擦乾淨。這工作也與塗裝相同，從內側開始磨起。

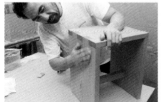

04 磨完內側後，也需磨表面。倒角的部分用舊一點的砂紙磨，不要磨太多即可。

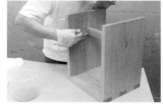

05 仔細砂磨過且擦掉粉末後，以第一次塗裝的方法，先用刷毛上油再用抹布做修飾性的擦拭。

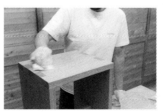

06 翻回表面，同樣地上油後再用抹布修飾。擦拭表面時，先擦拭周圍的角後再擦拭整個面，才不會有漏擦的情形發生。

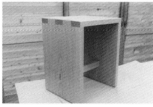

07 刷完所有的面且修飾完畢後，就直接放著等待油乾後即完成。塗裝最少要進行2次，也可視情況進行3次或4次塗裝。

修飾 ③ 挑戰日本自豪的傳統技術

上漆

■ 先塗薄薄一層，滲入後再仔細地擦式乾淨

　　雖然感覺上生漆的門檻似乎高一些，但表面塗上厚厚的一層膜，能延長家具的壽命，這一點是植物性塗料所辦不到的。如果製作的是適合上生漆的櫟樹或山毛櫸等的闊葉樹家具時，希望各位也能考慮這個上生漆的修飾方法。話雖如此，但由於生漆的黏性高，且在濕氣高的地方上生漆時，漆會立刻凝固，所以很難一開始就將生漆上得漂漂亮亮。因此可從小東西開始做起，慢慢學習這門高超的技術。上生漆的方法零零種種，本書為各位介紹的是能將美麗的木紋突顯出來的「刷漆」的方法。

□ 使用工具

生漆專用漆刀（木製）、專用刷毛（人類髮毛）、專用擦紙、手套、砂紙（400～600號）

□ 準備與注意點

小心別中了漆毒！

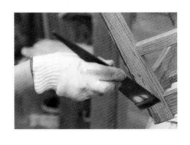

生漆未乾時觸碰到漆時會中漆毒，所以必須小心不要讓皮膚接觸到漆。依個人體質不同，有些人只要靠近漆，即使不觸碰到也會中漆毒。雖然慢慢會習慣，但過敏體質高的人就不適合這項工作，因此不建議進行上生漆的工作。

保管漆的重點在於隔絕空氣

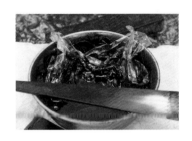

當漆尚未接觸到空氣時呈乳白色，一旦接觸到空氣後就會產生酸化反應，變成茶色。只要倒出漆並放置一段時間後，蓋在表面上的保鮮膜就會黏上去，所以盡可能別讓漆接觸到空氣。

準備高溫多濕的溫室

漆在濕氣高的地方會凝固。上漆時，也會使室內濕度與溫度變高。因此室溫最好在25℃以上，濕度在70～80%左右。為了維持這個溫度，冬天最好在暖氣房裡，或拉上濕的窗簾。

□ 上漆的方法

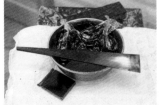
01　將漆倒入碗內，並將保鮮膜隨時覆蓋碗的表面。同時準備漆刀與刷毛，再用漆刀將漆調勻。

02　上漆時也需一個部分一個部分來上。用木製漆刀沾少許的漆並滑過木材上，且薄薄地塗上一層漆。

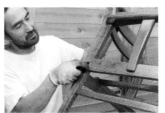
03　一開始先用專用的刷毛工具，以類似拓印的方式來刷，再順著木紋移動，使漆滲透進去。

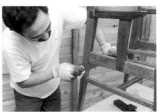
04　使用擦紙擦拭乾淨。上完1次漆後，需仔細地將殘留在表面的漆擦乾淨。

05 放入室內，等待漆完全乾。放置的時間盡可能長，漆才能完全凝固。通常需要24小時以上的時間。

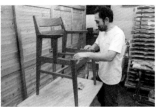

06 完全凝固後再拿出室外，確認是否有漏刷或刮痕。若有這些情形，則需使用砂紙砂磨修補。

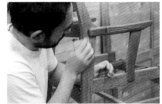

07 使用400～600號細砂目的砂紙，將全體砂磨一遍。力道不用太強，只要用撫摸似的力道輕輕磨過去即可。

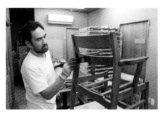

08 再用1次塗裝的方法上漆。這次在擦拭時留下一些漆，再放入室內凝固。可依個人喜好塗裝3次或4次。

〔桌子的上漆順序〕

漆很快就會開始凝固，且一旦凝固就不容易擦拭，所以必須配合自己的速度，刷每一部分的木材。如果像是面板等面積較大的地方時，可先決定上漆的順序。

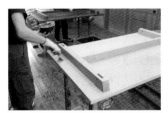

01 基本上面板需從內側開始上漆。這裡是從背面的邊緣開始上漆。等漆滲進去後再用擦紙擦拭。

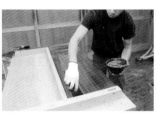

02 刷面的部分。順著木紋用漆刀將漆劃開，再用刷毛來刷。需仔細地將漆刷入木材的導管裡。

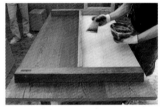

03 另一邊的木邊也以相同的方式刷好並擦拭後，剩下的面也以相同的方式來刷。

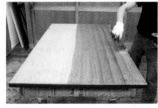

04 刷大面積的面時，要以一定的速度刷到最後。如果刷到一半停下來時，等到開始再刷時，就會產生刷的痕跡。

MINI COLUMN

輕鬆學上生漆：適合初學者的上漆方法

若要進行真正的上漆工作時，必須準備一間大的溫室。若是個人的話，就很難空出一間專用的空間。此外，由於漆的價格不斐，所以若想刷大型家具時，相信也有人會猶豫再三吧！因此，先瞭解什麼是上漆，再從小東西開始刷起。若是像奶油刀的大小時，可先準備一只木箱，箱裡墊濕的砂布，做為小型溫室之用。漆也只需要1管左右的量，所以非常經濟。上漆的次數也可觀察修飾的情形，自行調整。

□ 塗法

1 用漆刀將漆劃在已磨好的木胎上，再用刷毛仔細地刷進去。2 用擦紙擦式乾淨。3 在木箱內墊濕紗布，並將上完漆的奶油刀放在並排的板材上。4 從上方用濕紗布覆蓋。在溫暖的地方等待漆凝固。以相同的方式重覆上漆後即大功告成。

□ 使用工具

1管的漆、木箱與細角材、紗布、倒漆的板子、漆用漆刀、漆用刷毛、擦紙、手套

將家具使用得長長久久的智慧 ☑
修補污痕或凹洞的方法

前面也提過原木板的特性，原本板和合板所製成的家具不一樣，是名符其實的木製家具，即使碰傷或弄髒等瑕疵也有辦法做處理。因為真正的木製家具並不是只在表面貼上漂亮的木皮而已，就連木材的內部也同樣是真正的木頭，這就好比臉髒時須將臉搓洗一樣，只要將木頭的表面重新磨過，就能夠煥然一新了。即使磨得太多，也不會磨損木材的美觀，因為底下的面會浮出來，變得宛如新品般亮眼。

如果進行過上漆等特殊的塗裝時，遇到瑕疵時恐怕還是只能交由專家去處理，但若只是上過油的家具，就能靠自己來修護。只需一年一次，用細砂目的砂紙磨，再利用塗裝的方式（P.88～89「上油」）重新上油的話，就能長保光澤油亮的美麗木肌。修護家具時，細微的刮傷或髒污可經砂磨磨掉，若是使用家具時所產生的污痕或凹洞，也可趁這時候依下圖的順序進行修補。此外，這方法對於去除木工作業時不小心留下的壓痕或留下的污漬也相當有效。因此只要牢記修補家具的方法，日後一定會對有所助益。

無論是家具或任何東西，只要是由自己親手打造，使用得愈久情感也愈深。只要珍惜這些木製家具，別說一輩子了，使用好幾代都沒問題，也可將生活打造得更加多彩多姿。

□修補污痕的方法

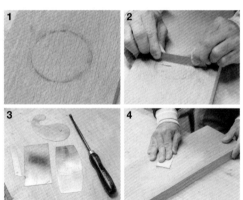

1 圖中是咖啡等飲料產生的污痕。雖然立即擦拭就不會留下痕跡，但若不小心忘記的話，可利用以下的方法來修補。

2 將大片的美工刀刀片，垂直貼在木材上，刮掉表面。這工作必須要有耐心，到污痕完全刮去為止。

3 也可使用專用的刮板。若面積很小，無法放入刮板或美工刀時，也可使用銼刀（右）。

4 看不見污痕之後，可用180～220號左右的砂紙磨。周圍也要磨量，再進行塗裝。

□修補凹洞的方法

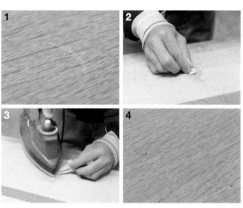

1 因重物壓到而產生的凹洞，或在木工作業中不小心用鐵槌敲到的凹洞，也可使用這方法來修補。此時要準備熨斗、抹布以及水。

2 將抹布浸在溫水中後，再放在凹洞處上塗濕。盡量只弄濕凹洞的部分。

3 用高溫的熨斗壓住抹布加熱。至到凹洞恢復回止，要慢慢加水並加熱。小心別讓木材燒焦。

4 凹洞恢復。若膨脹得太厲害，或希望能更平整的時候，可用砂紙砂磨後再進行塗裝。

CHAPTER

05:

熟知各種工具

為使木材能隨心所欲地裁成想要的形狀，就必須藉助工具的幫忙。
尤其是鑿出複雜的木榫進行組裝的木榫家具時，
就必須借助每個工具的大力幫忙。
這部分將為各位從手工具到電動工具，介紹木工工作所需要的工具。
雖然不可能一時就將所有的工具備齊，
但若想長期浸淫在木工的世界裡，就要從使用度高的工具逐一購得。
另外工具等於是代替自己的手與眼來工作，所以請珍惜使用。

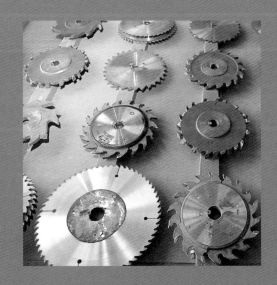

善用手工具

進行木工作業時，最基本的要求就是正確地使用手工具。經由銑削、彫鑿或測量等動作，無論是大型的木榫家具或精細的木工小物，都不成問題。這部分為各位介紹製作木榫家具時所需要的手工具，以及使用方法。

□ 使用工具

1 握取鋸子時，如圖握在刀柄的下方，能夠不費力地移動鋸子。若以為握在接近鋸片的位置，比較能夠穩定鋸片的話，反而是錯誤的想法。

2 裁切時需站在與木材呈直角的位置，並將鋸子拿至接近身體中心的部位。如此一來，木材的墨線位置就會在眼睛的正中央，而裁切時也能隨時確認是否裁整齊。

3 使用鋸子的重點在於"用拉的"，也就是將鋸子向前推時不用出力，拉回鋸子再出力，以裁切木材。一定要用另一隻手或固定夾緊緊固定住木材。

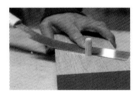

4 薄鋸的使用方法。由於鋸片又薄又軟，所以易彎曲。可如圖將鋸子靠在木釘頭旁，將鋸子毫無空隙地緊貼著木材，邊壓鋸片邊進行裁切。

□ 關於雙面鋸

這是與木紋呈直角裁切的橫鋸的鋸齒。擺曲的寬度（鋸齒交錯向二側彎曲，鋸齒彎曲的情形稱之為擺曲，這也是鋸片的寬度）很寬，即使是鋸纖維的方向，也可輕鬆裁切。

這是縱鋸的鋸齒，擺曲的寬度較窄，由於一次裁下來的量不多，所以若逆著木紋裁切時，容易卡到木紋。若沿著木紋裁切時，由於鋸片寬度小，所以能夠裁得正確又漂亮。

A：鑿溝鋸　特徵在於鋸片屬於弧狀。由於鋸齒是在弧狀的部位上，所以在裁切木材的正中央時非常方便。

B：夾背鋸　鋸片薄，能用極小的寬度來裁切。鋸背上附金屬夾背能以防止鋸片彎曲，且適合用於接口等精細部位的加工。

C：雙面鋸　一般所使用的鋸子。左右兩側鋸片的方向不一樣，若與木紋呈垂直方向裁切木材時，就需使用齒目粗的鋸片，若與木紋呈水平方向裁切木材時，則需使用齒目細的鋸片。

D：薄鋸　鋸片薄且無夾背，因此能夠將緊貼著木材面，將接口等多餘的部分裁切掉。

鋸 子

　切割用工具。不僅能將木材裁成需要的尺寸，也能製作木榫等較精細的部分。鋸子裁木材時的構造有些複雜。鋸子與一般的刀片不同，鋸齒狀的前端均為斜向的刀片。將鋸片的方向交錯向外彎曲，能裁切木材，並將鋸屑排出來，也就是能夠鋸出細密的溝槽。依鋸齒大小也會影響溝槽的寬度，所以請視狀況將鋸子做叉著的運用。

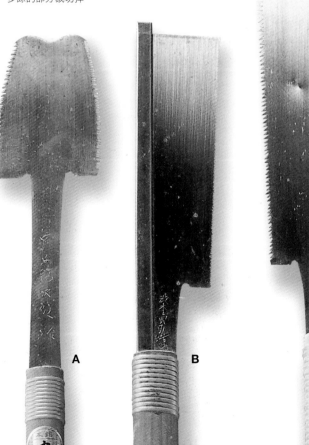

A　　　　B　　　　C

鑿子

　製作榫接家具時不可或缺的手工具。鑿榫頭或榫眼時,都必須使用鑿子。鑿子依用途細分成不同的種類,但在一般木工的情況下,可準備像是可以鑿榫眼的榫眼鑿、或各個寬度的鑿子。不僅可用鐵槌敲打,大致地鑿過一遍,也可用於修飾的工作上。除此之外,能夠畫弧線的圓鑿,在鑿曲面時相當方便。

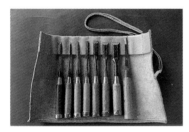

刀尖就是鑿子的生命。為防止刀尖受到碰撞,或與其他刀尖碰撞而損壞,如圖用袋子將鑿子分隔好,一根根收納整齊。圖中是手作的皮製工具袋。

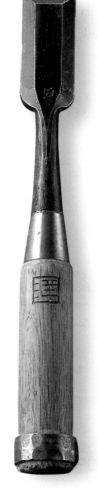

敲打鑿刀時,由於刀柄上方裝有金屬護環,即使多次用榔頭敲打刀柄也不會斷裂。

□使用工具

1 敲打鑿子時,手要緊握在接近護環的地方,從正上方用鐵槌敲打將鑿刀打進去。垂直鑿入時,鑿子不要傾斜,需從正上方鑿進去,並隨時觀察鑿的情況。

2 鑿榫眼等需要垂直鑿入時,將鑿子背面(平的面)面向木材不鑿的那一個面,再開始鑿削。開始鑿時要從墨線稍微往內側鑿削,先大致鑿一遍,再貼著墨線仔細鑿削。

3 在修飾成品等需要徒手鑿削時,需單手緊握住刀柄,另一隻手壓住鑿刀的根部使之固定,進行鑿削。這方法能鑿出相當薄的木片,所以適合細微的修飾工作。

4 前端為鉤狀的鑿子,能將榫眼裡的木屑清乾淨。由於榫眼的底部必須呈方形的面,所以必須用鉤鑿將角落的木屑清乾淨。

鐵槌

　敲打鑿子的刀柄或釘釘子所使用的工具。敲打的面有兩頭時,稱之為大榔頭,分別是平面與圓面。一開始先用平面釘釘子,最後再用圓面來做修飾,就不會在木材上留下敲打的痕跡。使用榔頭時,手要盡量握在刀柄的下方,以手肘為支點,以手碗的彈力來敲打。

鐵槌也分許多種,圖中的是八角面的鐵槌。側面也是平面,因此也可用側敲來敲打。

D

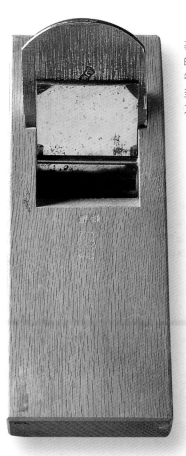

基本的平鉋刀。適用於面的修飾、鉋平整、鉋倒角等，用途廣泛，因此建議至少要準備一只這樣的鉋刀。

鉋　刀

修飾木材表面時使用。一般的鉋刀大都是木製的台上裝上2片相對的鋼片。一片鋼片的作用是用來刨削木材的鉋刀，另一片鋼片則是壓鐵。用鉋刀可將木材表面鉋成一定的薄度。製作榫接家具時，除了能做面的修飾，也可修平不平整的地方、鉋倒角或榫頭的修飾等等。鉋刀的種類也很豐富，請視情況分開使用。

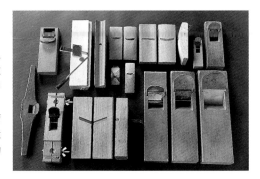

右下的3只以及右上的2只都是平鉋刀。從右上方數來第3～7只是圓鉋。正中央較小的鉋刀是內圓鉋。下方是修正鉋刀用的平槽鉋與邊鉋刀。除此之外還有鉋倒角的鉋刀等特殊的鉋刀。

□使用方法

 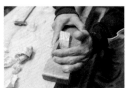

1 為避免損壞鉋片，需以鉋刀收進去的狀態收納。使用前用鐵槌輕敲鉋刀以推出。必須輕輕敲打將鉋刀慢慢推出來。

2 將鉋台反過來，從背面確認鉋刀推出來的程度。推出的鉋刀較多時刨削的厚度也較厚。最後再敲打壓鐵使鉋刀緊貼在鉋台上。

3 以拉的方式來刨。用慣用的手緊握住鉋台前端，再用另一隻手橫壓住上方。慣用的手與另一隻手的力道為7:3，再用一定的速度來刨削。

□關於刀片

從背面看鉋刀的刀片。鉋刀由稱之為鉋片的大刀片與押片的2片刀片所構成。

□不同種類的使用方法

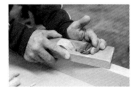 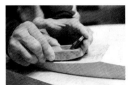 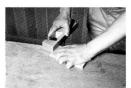 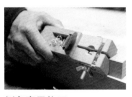 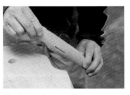

平鉋刀
鉋平面時使用。修飾角材或板材的表面，或將木榫接合處刨平整時使用。順著木紋來刨削。

丸鉋刀
削椅子座面凹陷時使用。鉋刀彎曲且鉋台成反過來的四方形，能夠刨出具有弧面的凹陷。

邊鉋刀
能夠修飾榫頭，相當方便。鉋刀在鉋台的邊緣，因此也能鉋接近木材邊緣的部位。最好能左右邊鉋各準備1只。

倒角專用鉋刀
雖然平鉋刀也能削倒角，但若想將面削成圓弧形，或正45度角的切面時，可使用倒角專用鉋刀。

南京鉋刀
凹陷的弧面等普通的鉋刀無法鉋到的部位時，所使用的鉋刀。兩手握住左右桿進行鉋削，算是較特殊的鉋刀。

鉋刀使用前的處理與維護

　　由於鉋刀主要是將面刨成平面，所以為使鉋刀能夠確實地刨出平整的面，鉋刀片必須完全水平。這裡為各位介紹使用購買回來的鉋刀時，所必須進行的準備工作。雖然市面上也有販售「已處理完畢的鉋刀」，但由於研磨表刃也是當鉋刀變鈍時必須進行的修護動作，因此請各位務必勤加練習，好好學習這門技術。

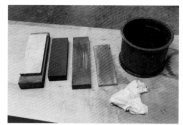

使用工具。自右邊別是水、抹布、金鋼砥石、中砥石、修飾用砥石2種。金鋼砥石是整理鋼面時必備的工具。

□ 整理鋼面

將鉋刀與壓鐵背面研磨成平面的工作。由於鉋刀與壓鐵需要貼合在一起使用，所以若鋼面沒有呈平面的話，就無法刨得平整漂亮。書中使用的砥石是隨時都呈水平平面的金鋼砥石。

1 將鉋刀的背面緊壓在金鋼砥石上，淋水後再前後滑動進行研磨。**2** 為防止刀片翹起，必須出點力將木片從上方壓在刀片上，研磨效果較佳。**3** 用抹布擦拭，再置於光亮處，確認研磨的部分。**4** 若刀尖也研磨完畢即OK。**5** 同樣的，壓鐵也需研磨背面。

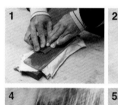 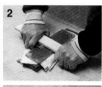 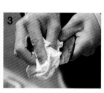

鉋刀　　壓鐵

□ 研磨鉋刀與壓鐵的表刃

分別研磨2片刀片的表面，使刀尖銳利，足以進行刨削的動作。砥石需在水中浸泡1小時左右，使砥石完全吸收水分。再從1000號左右的中砥石開始研磨，最後再用6000號左右的砥石作研磨。

1 研磨時將表刃朝下，並稍微傾斜。需小心，別將刀尖磨圓。**2** 置於光亮處，需研磨至表刃上的光平均的反射。**3** 接著再用細目的砥石研磨。這時，表面與背面需以7：3的比例研磨。**4** 研磨得完整時，刀片就會如圖黏在砥石上。**5** 大功告成。

 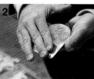 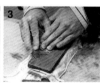
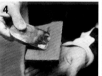 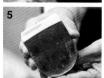

鈍角　　銳角

□ 鉋台的處理

鉋刀與壓鐵均研磨完成後，就必須進行調整，好讓鉋刀能夠牢牢地裝入鉋台中。調整時不只鉋身表面會碰到鉋台的面，連兩旁將鉋片押進去的溝槽也必須做調整。此外，鉋台的下方也必須呈水平。

1 在鉋片表面的整個面，用鉛筆或粉筆塗滿。**2** 將鉋刀插入鉋台中，與使用方法相同，用鐵槌輕輕將鉋刀敲敲打進去。**3** 取出鉋片。由於塗滿墨線的部分比其他地方高，所以需用鑿子削切進行調整。

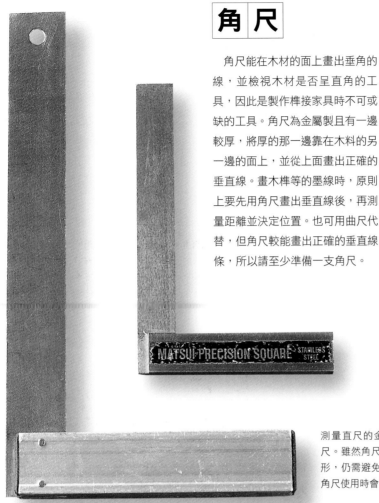

角尺

角尺能在木材的面上畫出垂角的線，並檢視木材是否呈直角的工具，因此是製作榫接家具時不可或缺的工具。角尺為金屬製且有一邊較厚，將厚的那一邊靠在木料的另一邊的面上，並從上面畫出正確的垂直線。畫木榫等的墨線時，原則上要先用角尺畫出垂直線後，再測量距離並決定位置。也可用曲尺代替，但角尺較能畫出正確的垂直線條，所以請至少準備一支角尺。

測量直尺的金屬製工具。最好是淬火過的角尺。雖然角尺本身很耐用，但為了防止直角變形，仍需避免掉落等的撞擊。備妥不同大小的角尺使用時會更方便。

□ 使用方法

1 畫垂直線時，需將木材要畫墨線的那一個面朝上放置，接著將角尺較厚的那一邊，平行靠在另一邊的面（亦即圖中看得到的那個面）上。角尺當然必須與木材呈直角放置。

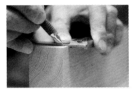

2 將厚的那一邊如圖掛在木材的角上，並固定住角尺。具厚度的短邊必須完全靠在面上。再以這個狀態沿著上方的角尺的長邊畫線。

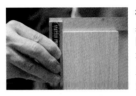

3 角尺也可用來檢查木材與接口是否呈直角。如圖，將角尺的兩個邊緊貼在木材上沒有任何空隙，即表示木材與接口呈直角

4 櫃子等框架結構的家具，如果不是所有的角均呈直角的話，抽屜或門就無法裝進去。因此需將角尺如圖放在框架內側，檢查內角是否呈直角。

直尺

測量距離或畫直線時經常使用到的工具。不過，在木工作業中，常直接利用角尺來畫直線。直尺主要是將角尺所畫出來的點、線連結在一起時使用。決定榫眼的位置時也是畫出垂直線條後，再在該線條上測量距離，並畫上記號。畫長距離的線時必須要使用長尺，但畫短距離的墨線時，還是用短尺畫起來比較順手，所以最好也能備妥不同長度的直尺。

□ 使用方法

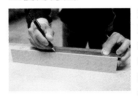

畫墨線時，先用角尺畫出成為基準線的垂直線，再放上直尺來測量距離，並在需要的尺寸位置上畫上記號。從該記號上畫垂直線時，則可使用角尺。

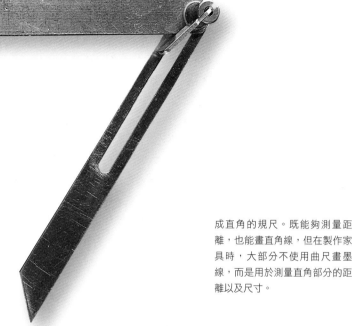

用螺栓將2根金屬製的定規固定在一起，將螺栓調鬆後即可自由地變換角度，因此稱之為自由角規。製作具有角度的木榫時，最好能夠準備一只這樣的工具。

自 由 角 規

可自由變換角度來畫直線的工具。可以準確地畫出一定角度的線條。使用方法是一邊使用分度器決定角度後固定螺栓，再放在木材上畫線。用自由規可將已加工部分的角度畫下來，使用上非常方便。譬如說，進行鳩尾造形的加工時，若要製作鳩尾槽的鳩尾蓋，將自由規靠在鳩尾溝槽的角度上並固定，再用這個角尺畫鳩尾蓋的墨線。雖然自由規不像角度或直尺般是不可或缺的必備品，但若要製作複雜的木榫時，最好能在事前準備好自由規。

決定尺寸並使該尺寸為基準線的工具。這也是畫墨線時的必備品。為了避免因氣溫或溫度而產生伸縮的情形，最好使用金屬製的直尺。此外，由於直尺的寬度大都在0.5mm、1mm左右，也能測量空隙間的距離。

成直角的規尺。既能夠測量距離，也能畫直線，但在製作家具時，大部分不使用曲尺畫墨線，而是用於測量直角部分的距離以及尺寸。

曲 尺

大型木工工作時一定會用到曲尺，但在製作家具上卻很少出現曲尺的身影。光靠1根曲尺就能測量距離、畫直角線、測量直角，用途很廣，但也因此必須慎加使用。製作家具時，是在與房屋的樑柱相比小很多的木材上畫墨線，此時連小數點的單位也必須分毫不差。因此一般都是將直尺與角尺分開始使用，像是量距離時使用直尺，畫垂直線時使用角尺等等。但如果要測量直角部分的尺寸時，曲尺仍然比較方便。

□ 使用方法

用曲尺代替角尺畫垂直線時，需如圖將長的邊稍微往下，固定在另一邊的面上（亦即圖中正面看到的面），再在上面畫線。

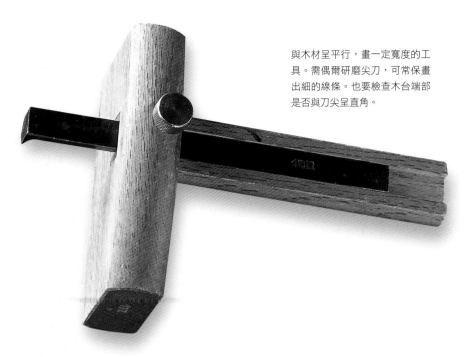

與木材呈平行，畫一定寬度的工具。需偶爾研磨尖刀，可常保畫出細的線條。也要檢查木台端部是否與刀尖呈直角。

畫 線 規

過去所傳承下來的工具，可畫一定寬度的線條。由於畫線規能夠快速又迅速地畫出一定寬度的線，所以在畫木榫的墨線時，最好也能準備一只畫線規。畫線規木製的台上垂直裝上刀片，可依螺絲的調整來拉長或收入。將木台端部與刀尖的距離調整成欲畫線條的距離，再將木台端的誘導面靠在木材邊緣上，一邊滑動，一邊用刀尖在木材上畫出細的刻痕。這條刻痕即為墨線。畫溝槽墨線等長距離的線條，或需在榫頭前端的木材周圍畫一圈墨線時，畫線規在畫一定寬度的墨線時，是相當方便的工具。畫出的刻痕也能防止切斷木材時產生毛邊的情形。

□ 使用方法

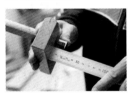

1 將木台端部到刀尖的距離調整成與墨線距離相同，並拉出刀尖。使用直尺正確地量出距離後再鎖螺絲。一開始先將螺絲調鬆，等再度確認距離後再鎖緊。

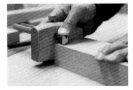

2 將木台端部緊貼在木材的切口處，從上方輕壓刀尖，一邊滑動並在木材上畫出淺淺的刻線（墨線）。畫線時，木台端部都必須緊貼在木材切口或木邊上。

由於畫線刀是在鋼鐵製的刀柄上附有刀片，因此為了能夠畫出正確的直線，刀片的背面必須呈水平。與處理鉋刀鋼面的道理相同。為了能夠畫出細的線條，必須研磨刀尖，以常保刀尖的尖銳度。

畫 線 刀

可在木材上畫出淺刻線的墨線，比起製作家具，在要求高精密度的建築現場裡，更常使用這個工具。製作連鉛筆的寬度也必須計算在內的精密度時，最好能使用畫線刀來畫墨線。使用畫線規時也一樣，用刃物的刻線做為墨線時，為使修飾時能完全削除墨線，刻的深度只能在用鉋刀鉋出一片薄片的程度。若刻太深則會留下刻痕，塗裝後刻痕會更加明顯，因此需注意這一點。

□ 使用方法

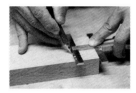

1 畫墨線時，如圖將底部的橫桿靠在木材端面並固定後，再在前端橫桿上的一邊畫線。事先將2根橫桿的距離調整至需要的尺寸，並固定住。

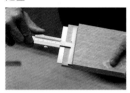

2 由於畫線器上有刻度，所以也能做為測量的用具。如圖中的方式，就能測量出寬度，接著再以該寬度做固定，並畫出墨線。

畫 線 器

　　畫線器是在畫線規上加上測量距離的功能。在金屬製的規尺前端，裝上2根直角的橫桿，一邊可以自由滑動以變換寬度。將接近底部的橫桿靠在木材端面或側邊上，並將前端的橫桿貼在欲畫墨線的位置上，並固定住，即可畫出一定寬度的線。由於畫線規尺本身就有刻度，所以不用每次用直尺量，也能馬上決定寬度。不會刻傷木材，且能在好幾個地方畫同樣的尺寸，相當方便。

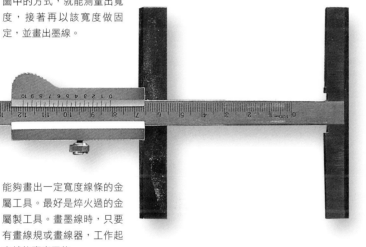

能夠畫出一定寬度線條的金屬工具。最好是焠火過的金屬製工具。畫墨線時，只要有畫線規或畫線器，工作起來就能事半工倍。

　　游標卡尺的構造為測量外徑的滑動顎（左側）、測量內徑的滑動顎（右側較小的部分）以及測量深度的部位（下方）。有二種刻度重疊在尺上，所以能夠測量到0.1mm的單位。

游 標 卡 尺

　　測量木材厚度時必備的工具。測量厚度時，若只是靠在直尺上用目視的方式讀取尺寸時，多少都會產生誤差。但游標卡尺可以夾住木材的二個邊，可以正確地測量出該距離。製作裁掉另一邊的木材厚度的接口時，一定要使用這個游標卡尺。游標尺最好有滑動顎（靠在邊與邊上可動式的橫桿），能夠夾住木材外側來測量，以及測量內側的2種。除此之外，還有附能夠測量深度的長桿。

□ 使用方法

1 測量1根木材的厚度時，用內側垂直的橫桿夾住木材，讀取該距離間的刻度。如果厚度有到游標尺本身的長度時，便能夠測量。

2 測量洞內的內徑時，將外側垂直的橫桿放入洞裡，並將橫桿兩邊緊貼著洞的兩邊後，再讀取刻度。

3 下方的細桿是測量洞深度用的長桿。將長桿的前端靠在洞的底部，讓游標尺的下部靠在洞口上方的邊並滑過去，以讀取卡尺上的刻度。

善用電動工具

若只使用手工具，製作家具或小東西當然沒問題，但若
要裁切長距離或修飾較大的面積時，使用電動工具還是
比較方便。此外，若要鑿一定深度的溝槽等工作時，只
使用手工具很難鑿得準確。因此最好配合製作的物品與
使用頻度，將電動工具一一備齊較佳。

手 提 圓 鋸 機

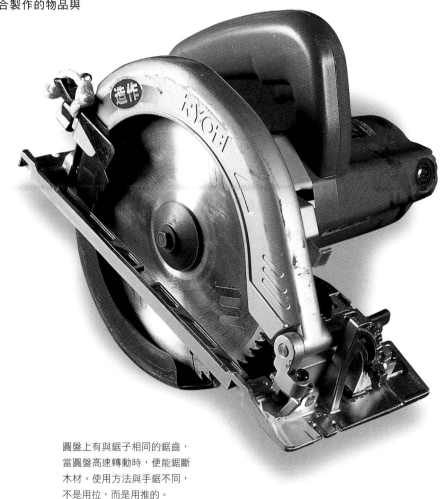

　　能夠正確且迅速地裁切直線的工
具。附鋸齒的鋸片（圓鋸）轉動
時，就能切斷木材。有縱橫鋸兼備
的組合鋸片，也有縱鋸專用的鋸
片，除此之外還有將切斷面鋸整齊
的鋸片，種類繁多。裁切長直線
時，使用圓鋸便能裁得又齊又快。
然而，露出的鋸片是以高速轉動來
裁切木材，因此使用時務必謹慎小
心。再者，由於圓鋸是依鋸片的直
徑來決定削切的深度，因此購買圓
鋸時要考慮到鋸片的直徑、機器重
量以及馬力。

圓盤上有與鋸子相同的鋸齒，
當圓盤高速轉動時，便能鋸斷
木材。使用方法與手鋸不同，
不是用拉，而是用推的。

□使用方法

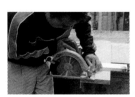

1 配合欲裁切的木材厚度，調整鋸片的拉出度。圓鋸上附有定盤，所以需將定盤靠在木材的面上，讓圓鋸的前尖凸出木材下方一點點的程度。

2 實際進行材切時，墊上成為導板的木條，再將圓鋸的定盤沿著木條裁切。因此必須事先測量定盤的邊緣到鋸片邊緣間的距離。

3 自實際裁切的墨線處，將做為導板的木條放在測出來的距離外側。也必須畫出放置木條的墨線，並用固定夾固定以防木條鬆動。

4 將底盤放在材面上使圓鋸穩定，檢查刀尖與墨線的位置確實地重疊後，就可按下開關，握緊握把，慢慢地將圓鋸推進裁切。

手提線鋸機

能夠自由地裁切曲線的工具。由於線鋸是用細長的鋸片上下移動來裁切木材，因此若筆直地移動就能鋸直線，而移動時若一邊左右移動的話，就會鋸出曲線。如果純粹鋸直線的話，圓鋸的馬力的確比較強，但若想鋸出具設計感的弧形或圓形時，就得換線鋸上場了。依不同的機種，能削切的木材厚度也有所不同，因此購買線鋸時，必須先確認希望用線鋸裁切到幾cm的厚度。

□使用方法

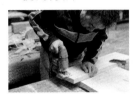

將底盤緊靠在木材的面上，慢慢地推進裁切。裁切時，鋸片需先離開木材再按下開關。

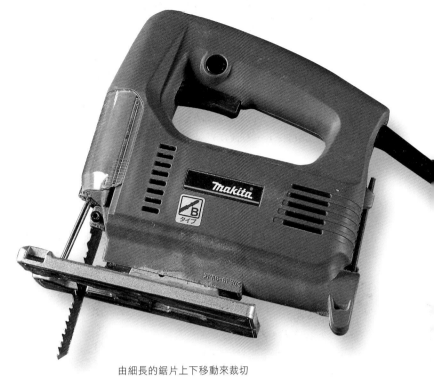

由細長的鋸片上下移動來裁切木材。也可用壓的方式來裁切。若將鋸片伸入鑽在木材上的洞裡時，就能裁切出喜歡的形狀。

充電式的兩用電鑽。圖中是裝上電鑽鑽尾的狀態。鑽尾的直徑＝洞孔的直徑，所以最好準備幾種不同尺寸的鑽尾，供替換之用。

電鑽

在木材上鑽孔的工具。只要用電鑽鑽木釘孔等的正圓形的洞孔，便能鑿得又快又準確。電鑽前端的鑽尾可替換，可配合欲鑽孔的直徑裝上不同尺寸的鑽尾。此外，若裝上起子頭時，也可做為電動起子機來使用，因此只需使用一台機器就能鑽好木釘洞，再將螺絲鎖進去，非常方便。製作一般的家具時，通常不會鑽特別深或大的洞孔，因此使用這種兩用式的電鑽較方便。

□使用方法

1 鑽孔時，用一隻手緊壓住木材，再用另一隻手抬起電鑽從正上方下去鑽洞。電鑽的鑽尾必須與木材的面呈直角。必須要握緊電鑽，防止晃動。

2 鑽直徑大一點的洞孔，或在硬材上鑽洞時，用兩隻手握緊較能穩定電鑽。用慣用的手握緊握把，再用另一隻手將電鑽給壓進去，而且必須從正上方下去鑽洞。

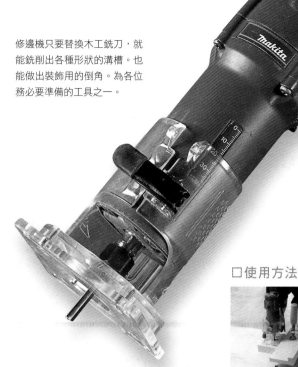

修邊機只要替換木工銑刀，就能銑削出各種形狀的溝槽。也能做出裝飾用的倒角。為各位務必要準備的工具之一。

修 邊 機

　　銑削溝槽或倒角的工具。由於用手工具鑿溝槽並不容易，所以修邊機可說是銑削溝槽時，不可或缺的工具。銑削抽屜底板或層板的溝槽時，經常見到修邊機的身影。由於木工銑刀的寬度即為溝槽的寬度，所以請備妥幾種不同尺寸的銑刀。溝槽的形狀也是零零總總，請備妥所需的各式銑刀。修邊機也可用來倒角或製榫。

□使用方法

1 首先先測量壓克力底座的邊緣到木工銑刀刃的距離，接著在離該距離的墨線位置上墊塊木條，然後再沿著木條來銑削。

2 不僅木工銑刀的尺寸，連形狀也有很多種。從左依序是鳩尾形、圓形、直線形。鳩尾形是鑿鳩尾槽，圓形是削倒角，而直線形通常是銑削溝槽用。

3 在必須要銑削木材下方的面時，可如圖事先製作能讓修邊機從下方靠上木材面的銑削台。並與銑削台的面板垂直固定。

木 工 雕 刻 機

　　也就是大型的修邊機。機身左右兩旁附把手，馬力很強，所以能銑削大的溝槽或做榫。好比說面板的鳩尾嵌榫的加工等的鳩尾型溝槽時，使用修邊機就很方便。開始銑削時，需一邊注意不要離開做為導板所放置的木條，並慢慢移動。必須依鑽頭旋轉的方向來移動。

　　能夠銑削大溝槽的工具。銑削小地方時，由於修邊機體形較大，不容易安定，所以最好使用修邊機。請依情形分開使用。

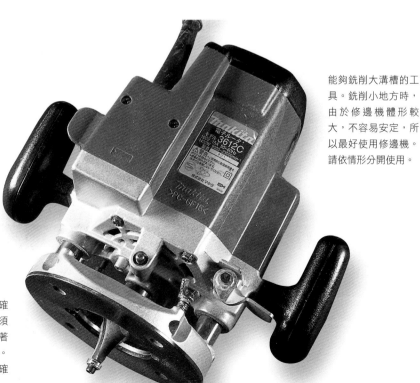

□使用方法

為使銑刀刃的刀尖能確實銑削在墨線上，必須裝上導板木條，並沿著木條移動來銑削溝槽。兩手緊握住握把，並確實注意切勿離開木條。

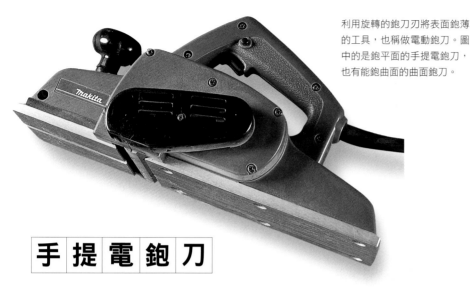

利用旋轉的鉋刀刃將表面鉋薄的工具,也稱做電動鉋刀。圖中的是鉋平面的手提電鉋刀,也有能鉋曲面的曲面鉋刀。

砂 布 機

砂磨木材表面時使用。用砂布機夾住砂布或砂紙(也有用貼的),再按下開關時,夾有砂布的面就會迅速地震動,來砂磨木材。若大面積的面全使用徒手砂磨的話,就太辛苦了,所以只要使用砂布機,便能達到事半功倍之效。然而,雖然砂布機震動的力道不大,但仍會在木材上留下細微的痕跡,所以在進行刷漆的修飾工作上,最後的修飾需順著木紋,做徒手砂磨。

手 提 電 鉋 刀

達到鉋刀效果的工具。不過,在木榫家具中,由於製材時,必須將木材的面呈直角,所以大都不會使用此鉋刀,因為有可能會使直角歪斜。此鉋刀大都是在大塊的面板上,整平的平面時使用。需要鉋大塊面積的面時,使用手提電鉋刀是相當方便的工具。

□使用方法

1 開始鉋之前,將面板上放置呈平面的木材以代替規尺,以確認電鉋刀需鉋除的木料位置。

2 一開始先拉出一點點的鉋刀,差不多是若有似無的程度。鉋刀拉出的量,可用鉋身上方的刻度盤作調整。將電鉋刀的下方水平靠在面板上,以左右移動的方式來使用。

3 邊鉋邊慢慢調整刀片的拉出量。需邊觀察鉋出的木屑量以及所鉋的面來作調整。鉋至一定程度後,再放上直尺檢查是否呈水平。接著再一直重覆這個動作。最後再由手鉋刀來做修飾。

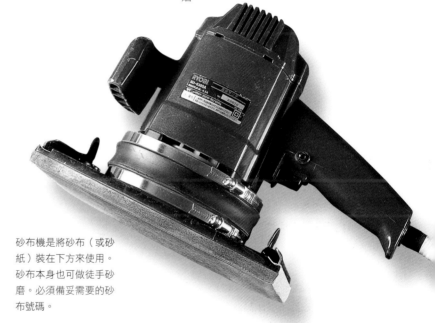

砂布機是將砂布(或砂紙)裝在下方來使用。砂布本身也可做徒手砂磨。必須備妥需要的砂布號碼。

□使用方法

1 使用砂布機時,基本上是順著木紋方向移動。以順紋的方向,慢慢移動並砂磨。砂布的那一面必須與木材呈水平。

2 在修飾座面凹陷等弧面的部位時,圓面的砂布機就非常方便。圓形的部位會一邊震動並旋轉,一邊進行砂磨。需裝上圓形的砂紙來使用。

木工、家具用語解說

擺曲

鋸子的鋸片前端，將鋸片分成左右兩片的彎曲狀。可減少鋸片與切口間的摩擦抵抗。

墊木條

夾固定夾、組裝時用鐵槌敲打木材時，為避免傷到本體而墊在木材上的木條。可用廢棄的木條來使用。

鳩尾嵌條

為防止桌子的面板或面積較大的木板產生翹曲的情形，嵌在木板背面的嵌條。由於嵌條的榫頭呈鳩尾狀（前窄後寬的梯形），因此以此為名。在木板的背面鑿鳩尾槽讓嵌條穿過整片面板，將作品修飾得更完整。

鳩尾蓋

蓋住鳩尾嵌條構槽的蓋子。如嵌條相同，使用的是已進行過鳩尾加工的木板。

弦面板

將圓木頭裁切成板狀時，呈現出來如等高線般的木紋。從木材切口看過去時，是將木材與年輪呈切線方向裁切下來。使用於面板、層板、椅子座面等，不用注重板材是否會產生歪斜的部位。（⇔ 徑面板）

抹布

也就是不要的破布。主要是擦拭塗裝塗料時使用。最好使用不會起毛的布。

嵌入

也就是「將嵌條嵌進去」的意思。以滑動的方式滑入溝槽時所使用的木工用語。

收邊

使用於接合部位或細部的完成狀況時的語彙。通常說：「收邊收得好（或收得不好）。」

橫木

裝在最上方的橫向木材，或裝在椅子靠背上的木板。

直角

顧名思義，即為直角的意思。通常說：「呈直角。」

框架結構

用角材組合起來的框，以及裝入內部的板所形成的構造。箱型物體常以框架結構的技法來製作。

硬木

指質地堅硬的木頭。闊葉樹所裁下來的木頭一般都被稱為硬木，尤其櫟樹、板栗與欅樹等，都是代表的樹種。適合製作成木楔或木釘。

試裝、試組

將加工完成的木材試組起來，以確認尺寸與收邊的情況。如果此時發現尺寸不合等問題，就必須加以調整，再進行試組再次確認。

側板

用於櫃子等的箱型家具側面的木板。

木背

製材時，屬於木頭樹芯的那一個面。由於木頭的表面與背面性質不同，所以在使用方法上也要留意。（⇔ 木表）

木表

木背的另一面，也就是有樹皮的那一面。（⇔ 木背）

敲木頭

製作木榫接合時，在組裝前用鐵槌敲打榫頭的部分，使之容易接合。塗上接著劑後，木頭會膨脹並在榫眼內部恢復原來的形狀。

裁木

從大塊木材，分配需要的木材尺寸後裁切下來。必須觀察木紋的狀況，做高效率的分配。

木楔

用V字型斷面的板材，打入接口接合的部分，加以固定木材的接合部位。

固定夾

固定木材的工具。有G形夾、F形夾、木夾、桿形夾及快速夾等多種。

配合現物

材料加工時，待其他的木材完成後，將材料實際放在木材上，再決定尺寸的加工方法。尺寸容易產生些微差異的木材，利用這個方法就能夠做出正確的尺寸。

木材切口

為木材與木材纖維呈直角裁切的斷面，也就是呈現圓樹年輪的那一個面。

木邊

指板材較長的那一個邊。一般都與木材切口呈垂直面較多。

木釘

在插入榫頭的接口上，為防止插入的榫頭鬆脫，從旁邊貫穿進去的小木材。大都使用山毛櫸等的硬木。

逆紋

與木紋相反的方向。以這方向裁切木頭時，會產生毛邊。

椅面凹陷

為使椅子的座面配合人體臀部的弧度，所挖出的凹陷。
為使木螺絲的頭部與材料呈平面時，將木螺絲的頭切平的加工法。

地板

箱型家具中，使用於最下方的木板。

型板

為製作好幾個相同的木材時，當作版型使用。也可做為在同一個加工工作上，使工具保持一定位置的木材。做為版型時，大都使用夾板來製作。

接口

接兩個木材進行加工時，做出角度來接合的部分。垂直接合的情況稱之為指接榫。

植物性塗料

以植物油為主原料的塗料。大部分不會像油漆在表面形成一層膜，而是滲透至木材內部形成保護膜，這種修飾的方法能夠發揮木頭的特性。

心材

指接近樹芯的木材。一般來說，心材比周圍的顏色較濃，但在闊葉樹中，這種顏色的差異性並不大。樹木已消失生活機能，質地堅硬的木材。

畫墨線

裁切或加工木材時，將需要修飾的部分，用線畫在木材上做為記號的做法。

墨線

指用墨線畫出記號線。雖說是「墨線」，但實際上卻是用鉛筆線或刃物等在木材上劃上刻痕，來做為墨線。

鑲嵌

挖鑿木板表面，再將相同的形狀，但不同種類的木材嵌入，呈現出不同紋路的一種技法。

縱鋸

裁切木材時，與木材纖維方向一致。

棚架

抽屜前方分隔用的木條。

棚板用的木釘

櫃子等，為設置棚板而打入的木釘。一般均可拆下來，以改變棚板的高度。

木釘

木材與木材接合時，為隱藏螺帽的圓棒。

棉球棒

將棉花用包起來，球狀的塗裝工具。能夠沾上塗料來塗、劃開或調整濃度。

蝴蝶鍵片

防止面板裂開，或將二個接合的木材做補強時使用的蝶形木片。向左右張開的蝴蝶形狀，相當耐用。適合用硬木來製作。

銜接

將兩根木材做出角度或長條式的連接。可使用釘子或螺絲來作銜接，但為了使家具可使用一輩子，最好用組合的方式。

榫肩

榫頭底部的面。為了與另一根木材做緊密地接合，須講求精準度。

虎斑

出現在櫟木上，如老虎毛般的斑紋。

長邊

指的是框架或木板較長的那一個邊。通常說：長邊的方向。

順紋

順著木紋的方向。基本上鉋刀都是以順紋方向做削切。
（⇦⇨ 逆紋）

橫檔

橫向貫穿的木條，做為桌腳或椅子補強之用。若是使用木板，則是橫檔。

接合

連接木板的側面，製作成大塊面板時使用。有攔板接、舌槽榫接、合釘接等各種接合的方式種類。

夾具

夾緊、固定組裝家具的工具。也能固定大型的物品，所以在製作家具時，大都會使用到這項工具。

嵌板

在框架的內側等，連續倚靠在一起的板子。若是在表面看得到的部位時，最好選擇木紋較漂亮的木材。

號碼

表示尺寸的編號，在木工工作上大都用於砂紙的編號。通常說：「12號的砂紙」。在砂紙方面，若號碼數愈多，則砂目愈細。

鑽尾

安裝在電鑽上的使用。有很多不同的尺寸、與類型，可視情況交換使用。

生漆

刷漆時，不用像食器般塗厚厚的一層，而是薄薄塗上去後，一邊擦拭進去，一邊將多餘的漆擦拭掉。這方法主要是運用木紋本身的紋路。使用透明漆重覆塗抹的方法。

木材

指材料。

夾板

原本指的是將木材削成薄片的板子，一般將貼上薄木板的合板稱之為夾板。

邊材

接近樹木樹皮的部分。邊材的特徵是與心材相比較軟，且易於加工。

榫頭

接合角材與木板時的加工上，凸型的凸起部位。嵌入這個凸型部位的凹型部位稱之為榫眼。

橫檔

桌子等的面板下，銜接柱腳並支撐面板的木材。裁成橫長狀的板子。

曲木

將木材以蒸氣加熱的方式彎曲的木頭。能夠使木頭呈弧形。

徑面板

將樹木與年輪呈交叉方向裁切下來，筆直紋路的木紋。由於徑面板不易產生翹曲或變形的情形，所以適用於講求精準度的部位（如門、抽屜、柱腳等等）。（⇔弦面板）

引出水分

為撫平加工中所產生的瑕疵，或修整木紋，在修飾前用濕布弄濕木材表面，讓微小的凹陷處因濕氣的力量而膨脹，並使表面起毛後，砂磨過會修飾得更漂亮。

木邊

木材連接樹皮的部分稱之為「木邊」，留下木邊的木材則稱之為「木邊材」。

原木材

沒有貼任何薄木版，直接從一棵樹木裁切下來的木材。

溫室

為使上的漆凝固，能保持適度溫度與濕度的房間。在高溫多濕的環境下，漆的凝固較快速。

研磨

研磨鋸齒，或修正擺曲的工作。

不平整

接合時木材發生高低差的情形。接著木板時，容易產生不平整的情形。

倒角

將手會碰觸到的角的部位削平滑，削成窄的面或圓面。在修飾成品的美觀上，不可缺少的一項工作。

特殊木紋

木紋中裝飾性高且較美麗的木紋。呈現這些木紋的木材很稀少，因此價格也昂貴。木紋有筍紋、魚眼紋、斜紋、鯖紋、蛋紋、縮紋等等。

舌槽榫接

銜接兩根木材時，將兩邊的木板鑿入溝槽，再製作出與溝槽相同尺寸的細材，並將細材嵌進去的技法，細材本身於台灣稱之為木舌。

橫鋸

鋸木頭時，與木材纖維方向呈直角裁切下來

上臘

塗在家具表面，能夠呈現光澤且防止木材污損的修飾方法。用於家具上時，適合蜜臘或木臘等天然的塗料。

Oak Village

關於Oak Village

　　Oak Village以「讓育孕百年的樹木，成為使用百年的物品」為宗旨，從碗、家具到建築物一律親手打造。1974年由6個年輕人創辦Oak Village，2年後的1976年，遷移至岐阜縣高山市清見村（現高山市清見町），也就是目前工房的所在地。這群年輕人在一片荒蕪的土地上親手搭建了屬於自己的工房，並在周圍種植一根根的樹木，除了將木工的技法教授給飛彈地區的木匠們，也開始家具的製作。自此之後，Oak Village便以大自然的木頭以及傳統工法，持續製作木工作品。

　　Oak Village的作品是利用日本傳統的樺接方式，打造出貼近現代生活的創意家具，獲得高度的評價，也培養了許多忠實的消費者。Oak Village的家具基本上都是訂作的，也就是接到客人的訂單後，討論完設計與尺寸的部分，再進行製作。因此Oak Village作品的特點就是，能夠製作出符合每種不同生活的家具。此外，經過多年的耕耘，Oak Village也培養出選擇良材的惠眼，並擁有豐富的木材庫存，因此隨時都能拿出高質感的木材，而這也是Oak Village的強項。尤其公司名稱裡所出現的Oak（橡樹），Oak Village從很早以前就已經認同檪木材（亦即橡樹）的優點，用檪木材製作家具的經驗也很豐富。

　　除家具之外，日常用品上也將溫暖的木頭製作成食品、文具、玩具與家飾品等等。這些都是使用各種不同樹種所打造出來的成品，不但做工精美，在設計上還能呈現個性豐富的木頭質感，與各種不同的顏色變化，相當受歡迎。此外，Oak Village目前也跨足到建築的領域，與飛彈地區的工匠，設計出使用日本的木材以及傳統工法打造出的住家，並進行施工。也常共同進行建築物與家具的研究。

　　在清見，起初由創立人員建造的工房，目前也仍堅守它的崗位。30年前在周圍種植的小木苗，如今已成長茁壯，成為四季更迭分明的美麗森林。春天的新芽、嫩葉的新綠、美麗的楓葉、以及靜靜落下的靄靄白雪……Oak Village的家具就是在這種大自然的環境下孕育而成。

Oak Village
〒506-0101　岐阜縣高山市清見町牧牧洞846　TEL：0577-68-2244　FAX：0577-68-2219
http：//www.oakv.co.jp

森林自然學校（一般大眾的木工研習會）
〒506-0101　岐阜縣高山市清見町牧牧洞1025-2　OAK HILLS內　TEL：0577-68-2888　FAX：0577-68-2891
http：//www.oaknature.co.jp

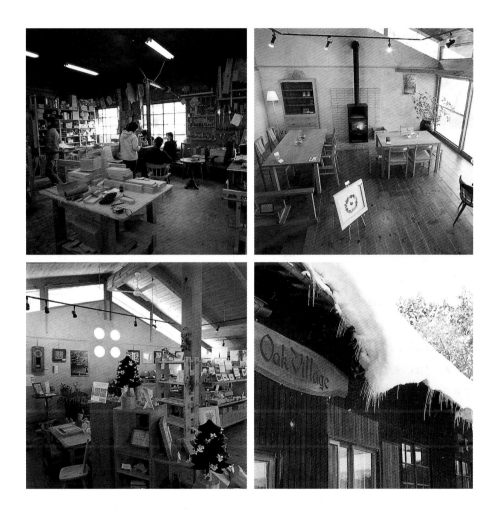

1	2
3	4

1 位於清見町的Oak Village工房。這裡是創立人員最先建造的部分，並以增建的方式將工房擴大。寒冬時，火爐前是大家休息的地方。

2 鄰接工房的展示間內部。全部共有3層樓，展示Oak Village的家具與木製小物。可以讓顧客實際去欣賞觸摸物品的感覺。

3 展示間入口處的那一層樓，是以木製小物為主要展示。擺放各種具有木頭溫暖質感的玩具、文具、裝飾品與食具等等，可直接現場購買。

4 落在工房屋頂上的積雪。Oak Village所在位置的清見町位於飛彈山之中，一入冬季，四周就會變成一片白茫茫的銀色世界。鏟掉屋頂上的積雪，可是需要全員出動的大工程。

國家圖書館出版品預行編目資料

木工DIY家具～打造一輩子的好伙伴/
Oak Village監修；李惠芬翻譯.--初版.--
台北縣中和市：教育之友文化，
2008.12 面；公分.--（生活彩藝：39）
ISBN 978-986-7167-81-1（平裝）
1.木工　2.家具製造
474.3　　　　　　　　97021031

設計　小作博紀
攝影　田中雄介、鈴木真貴
植物插畫　田邊慈玄
圖示插圖　長岡伸行
校正　鳥光信子
編輯　新田聰子、田村桂子（地球丸）

生活彩藝39

木工DIY家具～打造一輩子的好伙伴

監修 / Oak Village
審訂 / 陳秉魁
翻譯 / 李惠芬
美編設計 / 張慕怡
編輯 / 王義馨、林巧玲
出版者 / 教育之友文化
地址 / 台北縣中和市中山路二段530號6樓之一
電話 / (02)2222-7270．傳真 / (02)2222-1270
網站 / www.guidebook.com.tw
E-mail / notime.chung@msa.hinet.net
■發行人 / 彭文富
■劃撥帳號：18746459■戶名：大樹林出版社
■總經銷 / 朝日文化事業有限公司
■地址：台北縣中和市橋安街15巷1號7樓
電話：(02)2249-7714．傳真：(02)2249-8715
法律顧問 / 盧錦芬　律師
初版 / 2008年12月
再版 / 2009年2月
行政院新聞局版台省業字第618號
本書如有缺頁、破損、裝訂錯誤，請寄回本公司更換
ISBN / 978-986-7167-81-1
定價：320元
PRINTED IN TAIWAN

ITTSUSHOU MONO NO KIGUMI NO KAGU
© OAK VILLAGE 2006
Originally published in Japan in 2006 by THE WHOLE
EARTH PUBLICATIONS CO., LTD.
Chinese translation rights arranged through TOHAN
CORPORATION,TOKYO.,
And Keio Cultural Enterprise Co.,Ltd.
中文版版權透過京王文化事業有限公司取得